U0107395

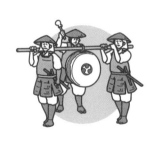
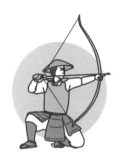

❖ 冷兵器时代很冷很冷的冷知识 ❖

杂兵与足轻

小和田哲男　监修

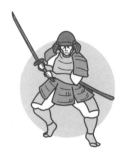

江苏人民出版社

充斥着"武器"与"战争"的
战国时代的战术是？

距今500年前，当时日本正处于竞争异常残酷、弱肉强食的"战国"时代，全国各地夺权"以下克上"。战国武将们则凭借其武力与经济实力，极尽权谋，开疆扩土，好不痛快，直至今日他们的事迹仍吸引着众多历史爱好者的关注。

然而，本书既不是记载这些著名战国武将赫赫功绩的通史，也不为探究他们的人格。

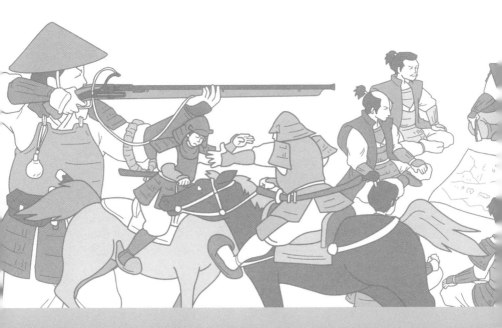

因为生活在这个时代的，不仅仅只有战国武将。许多无名武士与庶民也都拿起武器，挣扎求生。本书聚焦于无名武士与庶民，用插图详细解读他们在战争中的"实况"和"行为"。他们实际配备怎样的武器、又是如何在战斗中使用这些武器的？此外，他们在军营中以何为食、凭何为寝、有哪些娱乐？

　　从微观角度审视那个乱世，应当便可窥见历史剧、小说或游戏中描绘未尽的"真实战国"。

<div style="text-align:right">小和田哲男</div>

战国一览 ①

代表性战国大名与战役

在本书所讲述的战国时期，战国大名们为了保护，有时是为了扩大自己的领土、建立自己的统治，不惜动用所有的军事和政治力量进行战斗。本书介绍了其中18个著名的武将和12个堪称历史转折点的重要事件。

Ⓐ
1553~1564年
川中岛合战

武田信玄和上杉谦信为争夺北信浓霸权而发动了五场战役。

Ⓑ
1560年
桶狭间合战

织田信长在桶狭间打败了西进的今川义元，并昭告世人称要一统天下。

Ⓒ
1566年
第二次月山富田城之战

毛利元就攻打固守城池的尼子义久，尼子氏灭亡。元就确立了日本中国地区8国的统治。

Ⓓ
1568年
信长进京

织田信长拥足利义昭进京，立义昭为将军，平定京都周边。

Ⓔ
1570年
姊川之战

织田信长、德川家康联军攻打浅井长政、朝仓义景联军，随后剿灭浅井、朝仓两家。

Ⓕ
1575年
长篠·设乐原之战

织田、德川联军击溃武田信玄之子武田胜赖所率军队，武田氏就此走向灭亡。

Ⓖ
1585年
四国征伐

羽柴秀吉率11万大军征伐四国，长宗我部元亲降于秀吉。

Ⓗ
1586~1587年
九州平定

由于岛津义久拒降，秀吉即率军平定九州使其投降。

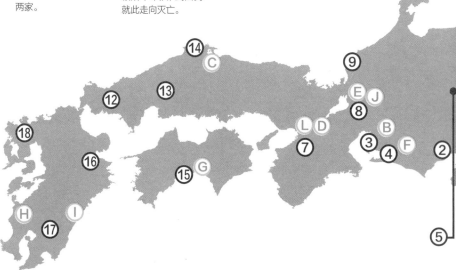

4

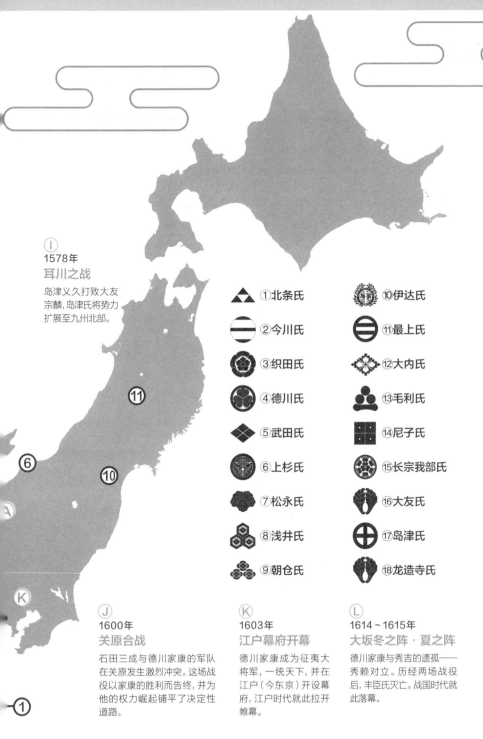

Ⓘ
1578年
耳川之战
岛津义久打败大友
宗麟,岛津氏将势力
扩展至九州北部。

⑪

⑥

⑩

① 北条氏
② 今川氏
③ 织田氏
④ 德川氏
⑤ 武田氏
⑥ 上杉氏
⑦ 松永氏
⑧ 浅井氏
⑨ 朝仓氏

⑩ 伊达氏
⑪ 最上氏
⑫ 大内氏
⑬ 毛利氏
⑭ 尼子氏
⑮ 长宗我部氏
⑯ 大友氏
⑰ 岛津氏
⑱ 龙造寺氏

Ⓚ

①

Ⓙ
1600年
关原合战
石田三成与德川家康的军队
在关原发生激烈冲突。这场战
役以家康的胜利而告终,并为
他的权力崛起铺平了决定性
道路。

Ⓚ
1603年
江户幕府开幕
德川家康成为征夷大
将军,一统天下,并在
江户(今东京)开设幕
府,江户时代就此拉开
帷幕。

Ⓛ
1614～1615年
大坂冬之阵·夏之阵
德川家康与秀吉的遗孤——
秀赖对立。历经两场战役
后,丰臣氏灭亡。战国时代就
此落幕。

战国军队的组织图

战国时期的军队状况有别于从前。随着军队规模日渐扩大，系统化亦不断推进，以保障能够对军队发挥统率作用。那么此时，士兵们又是如何进行整合的呢？

总大将

拥有最终权力的军队最高指挥官。通常是大名本人，但大名不在时由家臣代理。
例：德川家康（德川军）

副将

总大将的辅佐。总大将通常会任命亲属等值得信赖的人为副将。
例：丰臣秀长（丰臣军）

军奉行

代替总大将在战场上发号施令的真正部队指挥者们。
例：大谷吉继（丰臣军）

马回众

在大将的身边执行护卫和传令的任务。是由直属家臣组成的精锐部队。
例：前田利家（织田军）

军目付

监视全军行动，证实士兵功绩。
例：石田三成（丰臣军）

小荷驮奉行

监督战场上的口粮运输情况。

旗奉行

在大本营周边负责守卫总大将。

弓奉行

负责指挥配备有弓箭的部队。

枪奉行

负责指挥配备有长枪的部队。

随着时间的推移，战争规模和动员人数不断扩大。

直到室町时代，战争中的征兵源自地方领主和他的臣下，他们以武士的身份奉公参军，以获得来自主君的土地回报。

然而在战国时代，除武士外的农民等也参军加入到下级兵（又称"足轻"）中。为领导一支数万人的军队，战国的军队按照其职能进行细分，且各职能均设有一位大将。

若大名亲自上阵，则被任命为总大将；若大名不在阵，则将从其族人或其信任的

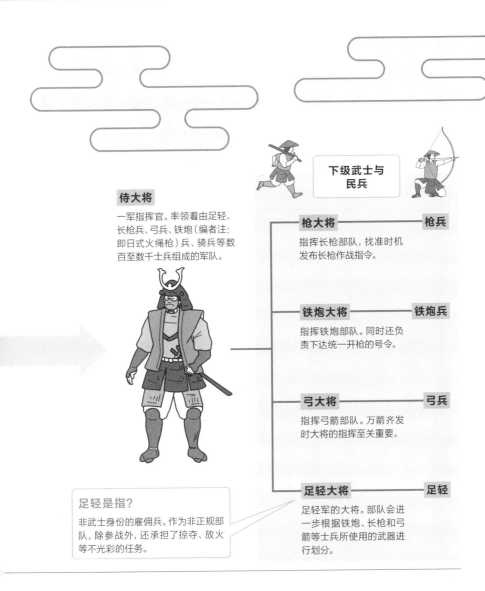

侍大将

一军指挥官。率领着由足轻、长枪兵、弓兵、铁炮（编者注：即日式火绳枪）兵、骑兵等数百至数千士兵组成的军队。

下级武士与民兵

枪大将 —— **枪兵**

指挥长枪部队，找准时机发布长枪作战指令。

铁炮大将 —— **铁炮兵**

指挥铁炮部队。同时还负责下达统一开枪的号令。

弓大将 —— **弓兵**

指挥弓箭部队。万箭齐发时大将的指挥至关重要。

足轻大将 —— **足轻**

足轻军的大将。部队会进一步根据铁炮、长枪和弓箭等士兵所使用的武器进行划分。

足轻是指？

非武士身份的雇佣兵。作为非正规部队，除参战外，还承担了掠夺、放火等不光彩的任务。

重臣中选出一位代理（阵代）。采用上意下达的形式，总大将的命令由马回众传达给各军侍大将。

侍大将所率军队将按照长枪、铁炮、骑马、弓箭等兵种细分为若干部队。此外，在战国时期还设有完全由非正规雇佣的足轻所组成的军队。在战国时期，通过结合基于封建制度的传统军事体制与动员足轻的新体制，创建了一种新的军队形式。

作战风格的演变

与战国时代相关的电视剧和漫画中最精彩的场景当属扣人心弦的战斗场面。实际上，作战的方式已经随着时代的转变而改变。为人们所熟知的大军作战是在战国时代以后才得以确立的。

平安时代~镰仓时代，一般采用"单骑骑射战"，即骑在马上互相放箭。

平安时代（794~1185年）　　　　　　镰仓时代（1185~1333年）

历经了武士兴起的平安时代、武士成为政权中心的镰仓时代、动乱的南北朝与室町时代，就迎来了群雄割据的战国时代。作战风格一直在不断变化，以适应时代的发展。

直到平安时代，战争的特点是"单骑作战"。在战斗开始时，大将对敌军恶语相向，或鼓舞本军士气，以震慑敌军。当敌军被激怒时双方"开战"，鸣镝响，万箭发，随即开始单骑作战。单骑作战是骑马战，一边跑马一边瞄准对方铠甲的间隙互相射箭。当时的战术要求双方绝不能射马，且他人不能出手，当单骑作战结束后随即进入混战环节。

另一方面，与此前温馨的作战风格不同，接下来在本书中所介绍的战斗，是战国时期的战斗。作战形态从单骑作战变为徒步战、斩击战等近距离作战，此后变为

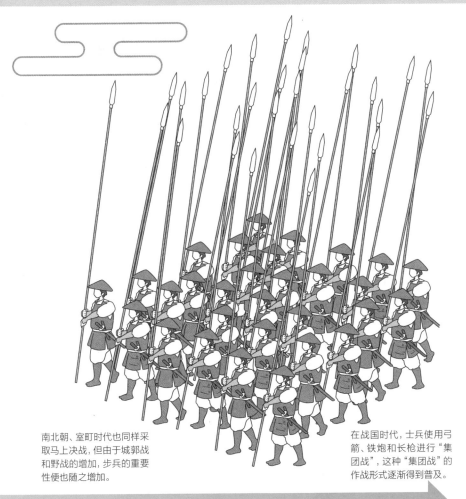

南北朝、室町时代也同样采取马上决战，但由于城郭战和野战的增加，步兵的重要性便也随之增加。

在战国时代，士兵使用弓箭、铁炮和长枪进行"集团战"，这种"集团战"的作战形式逐渐得到普及。

南北朝、室町时代（1333～1467年） 战国时代（1467～）

使用弓箭和铁炮的远距离作战，战斗的主角也从骑马作战的高级武士变为集团战的足轻。此外，以城寨为舞台的城郭战新风潮也逐渐兴起。

随着不断变化的军队和战场，长枪和刀的样式也发生了改变，并且铁炮等新兵器的传入也给军队的编制、作战方法、战术等带来了新变化。

此后，在冲突残存的江户时代初期依然保持着战国时代的作战风格。然而随着时代的发展，日本迎来太平盛世，战争渐渐减少。再加之幕府末期，西方的新技术传入日本。通过采用最新式的枪支、大炮、军舰等武器和西洋式军队编制等技术，日本的作战风格也因此产生了新的变化。

contents

第一章 ❖ 战术

第二章 ❖ 出阵、进军的礼法

⤻ 军队的行动 ▶▶▶ 礼仪、行军

⤻ 从军中的诸问题 ▶▶▶ 粮食、生活、装备

第三章 ❖ 地下工作与战后礼法

信息战略 ▶▶▶ 外交与情报

战后处理 ▶▶▶ 败者的末路与恩赏

第一章

战 术

❖

　　战国时代，流血战事接连不断。在战场上拼死战斗的士兵们究竟使用何种武器，又是在何种战术指挥下进行作战呢？本章节将从武器用法、兵法、城堡作战之法等方面来具体解读战场之上的"礼法"。

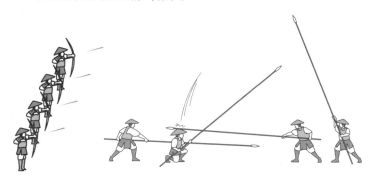

战国时代的战斗
有其规则和步骤

❖ 从万箭齐发到长枪相接
交战亦有守则

两军布阵完毕，鼓声与号角声响彻战场。伴随着"嘿、嘿、吼"的战斗口号，军队士气高涨，战斗随之打响。此时，交战第一步骤即为"万箭齐发"。以响箭"鸣镝"（见P51）为信号，弓队齐声放箭，向敌人阵地发起箭雨攻势。这也是为了能为随后的肉搏战尽可能减少敌军人数。弓箭曾因能迅速投入作战而备受珍视，但在铁炮普及后，军队作战时也会用铁炮来代替箭。

万箭齐发的下一步骤是双方先锋部队的长枪队向前挺进，用长枪开始相互击打、刺杀。此时，双方之间的距离从90～180米猛地缩短至22～24米，近战打响。其目的是打乱敌军阵形。当发现敌军防线破绽时，派出骑兵作战，战争正式进入混战阶段。

当战况不利时，除非有为了家族荣誉而战等骑虎难下的理由，否则军队不得不选择撤退。"走为上"意为部队停止作战，转而撤退。若全军一起撤退，则意味着最为艰难的撤退战就此拉开帷幕。

敌军因胜券在握而士气高昂，此时要撤退并非易事。此时，肩负败军殿后任务的"殿军"会冒着生命危险阻止敌军追击，以便掩护战友逃跑。1570年，织田信长在金崎之战中遭盟友浅井家族背叛而令织田军陷入窘境。此时负责殿后的，正是彼时仍名为木下藤吉郎的丰臣秀吉。

交战过程

交战流程与守则

即使在群雄割据的战国乱世，在发动混战之前也有相应的作战守则。当然也存在许多例外情况，如将在后文中介绍到的奇袭等。除此类特殊战术外，交战时则需遵守战国作战之道。

| 作战流程 | 始于万箭齐发，继而由长抢队发动近战，最终进入混战。 |

① 进攻 → **② 万箭齐发** → **③ 长枪相接**

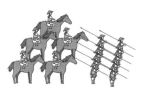

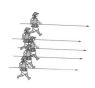

命自家军队挺进至敌军附近。敌军也以同样的方式来袭。

鸣镝响，交战始。弓兵齐声放箭，万箭齐飞，箭如雨下，落于敌阵。

士兵手持长枪列阵在军队前方，与敌军展开激烈交锋。如能成功破坏敌军阵形，便会顺势挺进敌军阵地。

④ 骑兵挺进 → **⑤ 角逐**

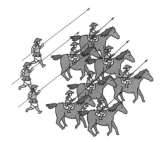

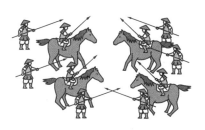

骑兵挺进已被长枪击破的敌军中，利用自身机动性和威慑力进一步击溃对手。

交战双方逐步击破对手阵形，最终进入混战阶段。战斗将一直持续到一方承认战败并撤退，亦或是将军战死。

战国FILE

撤退并不意味着失败！

在左页提到的"金崎之战"中，织田信长虽被浅井、朝仓联军击败，但正是由于他撤退迅速，才得以保住兵力。随后在同年的"姊川之战"中，信长歼灭了浅井、朝仓两家，大仇得报，也凭借撤退而迎来了最终的胜利。

临阵脱逃 〔证据〕

前田利家轶事（1583年）

在柴田胜家与羽柴秀吉对阵的贱岳合战中，柴田胜家的盟友前田利家临阵脱逃，撤离前线。有一种说法是因前田利家里通秀吉，而使柴田胜家吃了败仗。

阵形定胜负

❖ 基本阵形"八阵"是由诸葛孔明发明的

在战场上与敌军作战时，总大将会根据战况来配置、编制部队。此时形成的军队配置即为"阵形"。

阵形中最受欢迎的是传自于中国的"八阵"，据说是由诸葛孔明发明的。"八阵"由"鱼鳞""鹤翼""雁行""长蛇""偃月""锋矢""衡轭""方圆"8种阵形构成，特点各异。

鱼鳞、锋矢是适合突破敌阵的进攻阵形。鱼鳞阵与鱼的鳞片相似，中央高高突起以提高突破力。锋矢阵是小规模作战时特有的、专门突破单点的阵形。另一方面，由于此阵形侧方和后方较薄弱，所以防御能力弱。鹤翼、衡轭、方圆都是应对敌军攻击的包围战阵形。V字形的鹤翼阵是用左右展开的羽翼包围进犯的敌人。衡轭能有效制衡正面突破型的鱼鳞与锋矢阵。阵成两列纵队以压制敌人，常用于山岳战。方圆是为能应对各方攻击，故将军队配置成圆形。防备奇袭时亦采取此阵形。

其他阵形中，长蛇用于山间作战等特殊情况，虽前后左右皆可应战，但缺点是其指挥系统容易被割裂。形似飞雁雁群的雁行阵易于转化为其他阵形，也有利于保持攻守平衡。最后，形似半月的偃月阵先用中部兵力（右页▲部分）抵挡锋矢阵破阵而入的攻势，然后收紧两翼，将对手包围歼灭。

战争取决于各种因素，包括对手的战斗力、本军的士气、彼时战局、天气和地形，等等。总大将必须在综合考虑这些因素的基础上，随机应变地灵活运用多种阵形。

<div style="float:right">

</div>

八种基本阵形

阵形的基础知识与兼容性

根据战况配置阵形，能更有效地进行攻击与防御。8个阵形是作战之根本，事先明确其各个阵形的特征与兼容性，也是取得战争胜利的重要要素之一。

鱼鳞阵

基本阵形。可有效突破敌人中央阵地。特别是敌人呈鹤翼阵时,其中部薄弱易突破。

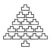

偃月阵

用形似月牙的弧形部分包围突袭的敌军。前阵与后阵之间的距离很近,便于协调。

锋矢阵

用于少数部队袭击大部队时。易受到来自侧方与后方的攻击,被包围时便无力还击。

衡轭阵

适用于遏制敌军来袭。但难点在于,若军队除前方以外的方位遇袭时战斗力很弱。

鹤翼阵

鹤翼阵形似鹤左右展翅,包围从中部突击而来的敌人。能有效应对小规模作战的敌军。

长蛇阵

纵贯全军的阵形。视情况向左右快速散开、相互协作。

方圆阵

因各部队呈圆形阵,故能应对来自各个方向的攻击。能有效防备奇袭。

雁行阵

形似飞雁雁群,视情况可变为各样形状。利于保持攻守平衡。

❖ **鼓声与号角声响彻战场，在辽阔战场指挥大军**

在肖像画等作品中，武将手持的"军配（军配团扇）"起源于军队出征时占卜吉凶、观天象以部署军队的做法。扇面部分也可用来防弹挡箭。手柄上端系着纸片或牦牛毛装饰的"采配"，也常被用作指挥工具。原本用来纳凉的扇子，也最终成为了武将的标志之一。此"军扇"上的图案通常为日月，红地金箔之日、银箔之月等一目了然的华丽设计在彼时很受欢迎。

这些指挥工具所传达的命令只在短距离内有效。在敌我混战的战场上，人们设计出各种工具以迅速将命令传达至远处。"阵钟""阵太鼓""海螺"等诉诸听觉的乐器，在战场上发出巨大的轰鸣声，以传达指挥者的意图。不仅仅可以通过发出声音，还可以通过改变声音的长短、音调和频率来传达不同命令。敲阵钟一下代表开餐，两下代表武装，三下代表列队。阵太鼓用以指挥军队进退、鼓舞士气，大小不一。较大的阵太鼓需用平板车搬运，而中等大小的鼓是由两个人用担子抬，较小的鼓是由一个人背着。

或许是因为修验者（编者注：又称"山伏"，是日本修验道的信徒，他们在各座大山里严修苦行）的英勇形象，所以他们所持的海螺在战场上也备受青睐。它们还被用来吹响进攻或撤退时的信号，在撤退时军队会吹响名为"扬贝"的海螺号角。

最有代表性的视觉信息传达方式还要数"狼烟"。烧火焚烟，以此传递信号。也可通过颜色或其组合来传达多个命令。据说通过狼烟接力，可以将命令传达到非常远的地方。

信号传递 工具	利于作战的工具
	为在辽阔的战场上向众多士兵传达指示，必须让他们看得见、听得到。电影和电视剧的交战场面中令人印象深刻的、响亮的号角声，也是指挥官发出的信号之一。

近距离

指挥信号工具

近距离凭借视觉，远距离凭借听觉，更远距离的情况下使用旗子和狼烟来传达指示。

军配团扇

指挥用具。也用作抵御敌人射击的盾牌。

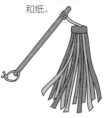

采配

原型是在神社使用的御币。顶端的纸垂使用的是一种名为檀纸的和纸。

军扇

从镰仓时代开始，大将便用军扇指挥军队。

阵太鼓

较大的阵太鼓架于平板车之上。也用于鼓舞士兵。

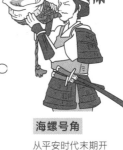

阵钟

每位大名都通过不同的敲击方式来传达自己独特的信号。

海螺号角

从平安时代末期开始用于军阵指挥。

军旗

为了从远处看也能一目了然，军旗设计得十分华丽。

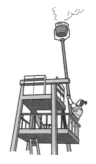

狼烟

用火药将狼烟着色，用烧火的材料来调整烟量。

远距离

发动奇袭便能以少胜多？

❖ **以寡兵奇袭大军，
信长和义经都借此扬名天下**

"奇袭"，是处于数量劣势的一方为起死回生而采取的战术。在此攻其不备的战术中，最重要的是不能被敌人察觉，尽量使其麻痹大意。"夜袭与晨攻"和"后方与侧翼攻击"是这种奇袭战术的典型模式。

夜袭，即夜晚偷袭。晨攻也大致是相同的意思，是指在还没有天亮的清晨发起进攻。这是一个还没有电，只能依靠月光和星光作战的时代。若在黑暗笼罩的夜晚进行作战，首先必须考虑到误伤同伴的风险。因此，彼时会回避夜间作战。而此战术的有效之处正是在于故意用寡兵（少数兵力）在夜间发动进攻。

由于奇袭需要借助夜色，因此在白天的奇袭是很罕见的，但是桶狭间合战和一之谷之战这两场历史上有名的奇袭却都是发生在白天。

广为人知的桶狭间合战便是奇袭攻击的典型代表，在这场战役中，彼时还仍是弱小大名的织田信长，击败了拥有其10倍兵力的今川义元。信长得知今川义元的主力部队正在桶狭间山休整，便出城悄悄接近桶狭间山，从山麓对山上的义元发起奇袭攻击，打败今川军，扬名天下。

"一之谷之战"大约发生在桶狭间合战的400年前，是平安时代源平合战的战役之一。在一之谷之战中有一场著名的奇袭战，源义经骑马从陡峻的悬崖上直冲而下，被称为"鹎越逆落"。当难以攻破布阵在一之谷的平氏军时，义经率70骑从其后方的悬崖上跑马而下，发起急袭。据说平氏军因此不得不败下阵来。虽然现在仍众说纷纭，但一之谷之战也可谓是从后方急袭敌阵的典型战例了。

流程与战法

近距离作战的武器

远射武器

护具

马

标识

不同情况下的战斗

两种奇袭模式

"奇袭"大致分为两类

奇袭，是为了让敌军措手不及、利于己方作战而发动的攻击。虽说统称为"出其不意"，但其中也包含了不同模式。当中最有代表性的，即在"方向"和"时间"两方面做文章。

夜袭与晨攻 在黑暗中蓄势待发，在黎明时分启动作战的战法。

严岛之战 证据

毛利元就4000名vs陶晴贤20000名

元就把陶氏大军引至严岛，趁着夜晚悄悄包围安营扎寨的陶军，并在清晨发起攻势。被突袭的陶军溃不成军，元就就此战胜了拥有其5倍军力的敌军。

由于夜晚只有月光照亮，所以通常敌我双方都对夜战敬而远之。而此战法正是利用了敌人这种容易放松警惕的心理来发动奇袭。

后方与侧翼攻击 从敌军意想不到的方向发起进攻，以迷惑对手。

军队易于抵御正面来袭的敌人，但难以抵御来自侧翼、后方等方向的攻击。

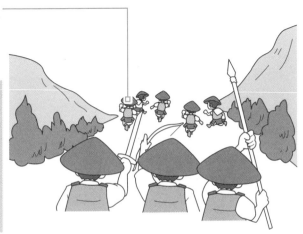

桶狭间合战 证据

织田信长3000名vs今川义元25000名

织田军对抗入侵的今川军。义元因前哨战的胜利而掉以轻心，在桶狭间山休兵时，因没有注意到隐藏在暴雨中急速而来的织田军，遭遇突袭。

佯装溃败以歼灭对手的"诱敌战法"

◆ 岛津义久凭借"钓野伏"征服九州

"伏兵"一词是指在可能成为战场之处提前布置部队,同时也指埋伏着的士兵。伏兵是奇袭战法(见第P22)之一,如果运用得当,可以对战斗结果起到决定性作用。

九州的战国大名岛津义久是有效利用伏兵作战的著名"钓野伏"战术的设计者。"钓野伏"的步骤,首先是将部队分为主力部队和伏兵部队;随后一旦进入战斗状态,就看准时机,假装败走,诱敌至伏兵处,将其包围歼灭。

这种战术中,最重要的是巧妙地佯装败走而不使敌人起疑。另外,因为必须分散重要兵力,所以直至败走,战斗初期必须以寡兵迎敌。这是一个危险而高难度的战术,但若能将对手引至伏兵之处,接下来便可占据战场优势。除了发起突袭的伏兵外,佯装败走的诱饵部队也会转而反攻,两军局势瞬间互换。

1578年,岛津义久利用这一战术赢得了耳川之战的胜利,击败了九州位高权重的大名大友氏。虽然最终丰臣秀吉平定了九州,但在1587年岛津氏初次对阵丰臣的户次川之战中,使用钓野伏的岛津一方取得了胜利。伏兵虽然并不仅仅是岛津氏的专利,但论起在战场有效运用伏兵这一点,义久应算是其中翘楚。

岛津的 "钓野伏"

岛津以少胜多的"钓野伏"

伏兵与奇袭并列为奇策的代表性战术。接下来本书将介绍伏兵战中最为著名的岛津氏的"钓野伏"。

"钓野伏" 使用诱饵和伏兵，以埋伏自认为占上风的敌人。

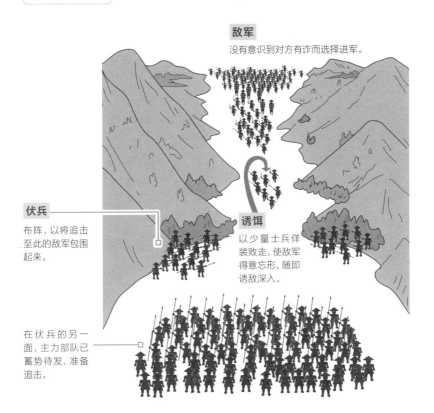

敌军
没有意识到对方有诈而选择进军。

伏兵
布阵，以将追击至此的敌军包围起来。

诱饵
以少量士兵佯装败走，使敌军得意忘形，随即诱敌深入。

在伏兵的另一面，主力部队已蓄势待发、准备追击。

战国FILE

彰显家庭团结的"岛津大撤退"

同样作为岛津的奇策而出名的，是1600年关原合战中岛津军采取的"弃卒保帅"战法。被东军包围的岛津军，竟意外地突破敌阵。原本的殿军浴血奋战牺牲后，新的殿军继续拼死抵抗，这便是为保住大将性命的"弃卒保帅"战法。大将岛津义弘就是凭借此战法，在付出大量牺牲的同时得以幸存。这个故事鲜明地反映了战国时代"主君必存"的风潮。

当战斗陷入僵局时
挑衅对手

相应人物 ▷	大名	武士	足轻	雇佣兵	农民

相应时代 ▷	室町后期	战国初期	战国中期	战国后期	江户初期

❖ **收割敌军粮草、放火以减少敌军粮食供应，投石、恶语相向以激怒敌军**

并非两军布阵结束即意味着作战开始。双方之间的作战意愿往往有所差异，除非双方都决定要一决雌雄那就另当别论了。

比如，让我们来看看进攻方和防守方的立场差异。此时，进攻方通常在战斗力上占优势。防守方不想正中其下怀，自然不愿轻举妄动。于是，双方陷入僵局。战事拖得过久，就只是白白浪费粮食和物资。如此一来，进攻方便感到很是为难。在四面受敌的战国时代，若在一个战场上僵持不下，对于作战来说是非常不利的。在这种情况下，需要挑衅对手，将不愿应战的敌人引入战斗中去。

既然目的是将按兵不动的敌军卷入作战，那么创造出一个让他别无选择的境况便可。这种挑衅行为的一个典型例子是"刈田狼藉"，即在对方的领土上收割未成熟的稻子和小麦。"青田刈"也是同样，青田是指未成熟的青色稻田。粮食，无论在任何时代，始终都是用以守住战线的命脉，所以当粮田被破坏时，防守方再也无法坐以待毙。"放火"，即在田地和房屋上纵火；"掠夺"，即洗劫百姓（领民）和家财，这两种行为也和刈田一样，都是诱敌参战的有效手段。

除此之外，还有"投石""恶语相向（口水战）"等方法。正如字面意思，投石意为向对手投掷石头，恶语相向意为破口大骂以激怒对手。口水战这个别名来自于防守方回应挑衅方的粗口，脏话满天。总而言之，若防守方怒气冲天，那便正中攻击方下怀。如果有防守方士兵违背上司命令展开攻击，那么攻击方翘首以盼的战斗便正式打响。

用以打破僵局的战国时代战法

| 挑衅行为 |

本以为布阵结束，即将开始作战，没想到两军警戒、相互对峙，长时间陷入胶着状态。为了打破这种状况所采取的战术为"挑衅"。

| 挑衅行为的种类 | 为诱使敌人中招而故意挑衅对方。

收割

向敌人领地派兵以收割稻子和小麦等农作物。越是临近丰收的时期，挑衅效果越好。

放火

纵火焚烧城市、村庄或田地的行为。放火也能起到减少敌人食物供应的作用。

掠夺

闯入敌方家中，抢夺家财和粮食。此外，有时还会掳走妇女和儿童。

恶语相向

辱骂敌人："……没出息！"。对方时而也会反驳。

column 若被激怒，则正中对手下怀

据说猛将榊原康政在小牧·长久手之战中因骂秀吉曰："秀吉是野人之子，尔后成为马前小卒……（羽柴秀吉不是人，又来历不明……）"而成功地激怒了秀吉。秀吉因被人提及身世而震怒。而后，秀吉怒气冲冲地调兵遣将，无法冷静指挥作战，导致其在局部战役中失利。

盐止、虚张声势、利用马的性别

—— 决胜时的奇策

| 相应人物 ▷ | 大名 | 武士 | 足轻 | 雇佣兵 | 农民 | | 相应时代 ▷ | 室町后期 | 战国初期 | 战国中期 | 战国后期 | 江户初期 |

◆ 运用大大小小的谋略来弥补战斗力差距的战国智慧

在战国时期，人们使用大大小小的谋略以制敌。其中规模最大的当属"盐止"之计。

甲斐的武田信玄、相模的北条氏康、骏河的今川义元三方，出于战略上的必要性缔结了名为"甲相骏三国同盟"的和平条约。但在随后的桶狭间合战中，今川义元阵亡。以此为契机，周边局势发生了变化，同盟瓦解。此时，接替义元的今川氏真与北条氏康便联手采取了盐止之计。武田领地所在的甲斐和信浓地区因地处内陆不产盐，只能依靠进口。于是，今川氏真与北条氏康便停止了当地的食盐流通。

人的生活离不开食盐。即使是号称"战国第一武将"的武田信玄也不例外。在此窘境中出手相助的（据说实际上是为了刺激自己领内的商业发展）是信玄的死对头——上杉谦信。这就是著名的"以盐送敌"的历史典故。若无上杉谦信此举，今川和北条两家在对武田家的战争中本应会更占优势。

在个别战役中，有些谋略是在战术层面上进行的。"虚张声势"便是其中之一。此谋略是指通过伪装兵力，来制造大军作战的假象。很多时候是让农民等非战斗人员穿上旧的铠甲，拿上临时凑来的战旗和竹枪来迷惑对手。

另外，也有的奇策是利用当时的军马都是雄马这一特点。羽柴秀吉攻打淡河城的时候，城主淡河定范出其不意，从领地内召集了50多头母马，并将其向敌军投放。因此，羽柴一方的公马兴奋地发狂，造成了部队混乱。趁此之际，淡河军立即杀入，羽柴方败北。这个剑走偏锋的策略正是利用了对手不曾阉割战马这一习惯。

3个奇策

用以威吓敌方的超乎想象的战术

在战术中，有的妙计令人绞尽脑汁、出人意料。虽然这些剑走偏锋的策略不能称之为正攻法，但若是吃了败仗，甚至可能会遭受灭门之灾，因此在某些极端情况下而选择出其不意的战术。

奇策的种类

凭借非常规的、深思熟虑后的战术愚弄敌人以制胜。

盐止

盐是人体必需的营养物质。在不产盐的山区，一旦运盐的路线被阻断，当地军队就再无从抵抗。

虚张声势之计

将农民和城镇居民聚集起来，伪装成大军作战的战术。也被称为"树上开花"或"无中生有"。

著名评定 （证据）

今川氏真的盐止之计（1568年）

今川氏真指示盐商停止供盐，阻止武田氏继续从骏河湾购盐。

战国FILE

引入牛的离奇战术

与此"虚张声势之计"相类似的战术是"火牛计"。采用这种战术时，要在牛角上点上火把来伪装成大军作战。据说关东地区的军阀大名北条早云擅长此计，但真假不得而知。

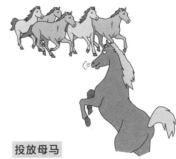

投放母马

一旦把母马投放至骑兵队中，公马就会失控。有助于削弱敌人的战斗力。

以"嘿嘿""吼"为信号
开始进攻

相应人物 ▷	大名	武士	足轻	雇佣兵	农民		相应时代 ▷	室町后期	战国初期	战国中期	战国后期	江户初期

◆ **"嘿嘿""吼"的战斗口号**
是表示进攻的信号

在战场上，无论距离远近，利用"声音"作战受到了很多人的重视。其中最重要的就是"战斗口号"。

大将先发出"嘿！嘿！"的口号，对此，其手下士兵们一齐应道："吼！"。日语中，按照音译，"嘿"的口号声可写作"曳"或"锐"等不同的日语汉字，而"吼"的口号声一般写作"应"。胜利之际高喊的口号依然发音为"嘿嘿""吼"。在战场上，通常情况下，战士要听从身为指挥官的大将的战斗口号。

例如，先陆续发射弓箭或大炮等远射武器，趁对手动摇的时候，骑马武士就会高喊战斗口号发起攻击。又或者，前锋高声呐喊、成功打击敌军士气之时，告知后方开始进攻。这样做是为了提高士气、威吓敌人。

另一方面，当转为防御状态时，大将会先让其周围的人高声呐喊，然后让他的部下配合呼应。据说这样做有助于避免己方因敌人的入侵而感到惊慌失措。

相反，如果一个大将命令远离前线的军队发出响亮的战斗口号，或徒劳地发射弓箭和子弹，也会被对手看不起。战斗口号也是认清敌人能力的一项考量。

在战斗中为提高士兵的士气，除了战斗口号外，还会使用太鼓、海螺等响器。发起攻势之时（悬鼓、押鼓）、混战之中（急鼓）等，会根据不同战况击鼓。的确，还是激烈的声音洪流能让人振奋。这一点从战场上两军相对时，双方都各自喊出战斗口号这一惯例来看也是不言自明的。

口号声 与太鼓

用"口号声"和太鼓等声音提高士气、发出指示

在战场上，甚至会有效利用声音作为作战工具。其中最重要的当属以鼓舞斗志、压制敌人为目的的"众声"。除此之外，在难以下达指示的战场上，还会使用声音来传达简单的信号。

背负太鼓 不仅仅是为沟通联络，也为振奋军心。

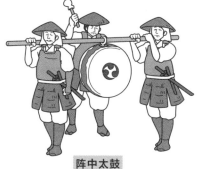

阵中太鼓

大鼓需由多人来扛。

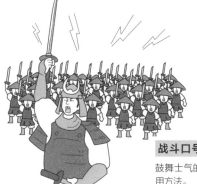

战斗口号声

鼓舞士气的最常用方法。

海螺号角

吹奏海螺号角的士兵肩负着"贝役"这一重要职责。

"哇"	助力奔跑之际的呐喊。
"嘿、嘿"	原本是使用"准备好了吗"这一疑问句。这也是在询问战友："奔赴这生死未卜的战场，你准备好了吗？"
"嘿、嘿" "吼"	对于大将发出的"嘿！嘿！"的呼声，属下的士兵们回应着"吼！"，以向大将传达自己的高昂斗志。

战国FILE

基督徒的战斗口号

1637年的岛原之乱是基督教徒在日本发起的最大规模的叛乱，其中基督教徒独特的战斗口号："Sanchago！" 被记录下来。据推测，Sanchago是指在日斯巴尼亚（当时的西班牙）被认定为守护圣人的圣地亚哥。

不仅是男人，
战国时代的女武士

❖ 战国时代巾帼不让须眉的女杰们

　　远离前线的非战场被称为后方。在太平洋战争之前，有一条不成文的规定，即女性只能驻守后方。但在历史上，也出现过比男性还骁勇善战的女性，与男兵们并肩作战。古代称之为女武士。提起女武士，大概首先想到的还是《平家物语》中登场的木曾义仲的爱妾巴御前。据说姿容端丽的巴御前是贴身照顾义仲的"便女"（编者注：即便利之女，白天要上战场，晚上则要为武将侍寝），但她最重要的身份其实是以一敌百、善用薙刀和弓箭的武士。

　　许多著名的女武士都具有这种巾帼英雄特质。有"濑户内海的圣女贞德"之称的鹤姬，就是其中一位。位于濑户内海大三岛町的大山祇神社，收藏着许多国宝和重要文化遗产。在这些重要文化遗产中，有一副罕见的女式胴丸。胴丸为一种护体盔甲，别扣在右腋下。根据担任神官的大祝家所著社传《大祝家记》中的记载推测，名为鹤姬的女性就是这副胴丸的主人。鹤姬是大山祇神社神官的女儿，她身穿盔甲，手持薙刀，抵抗大名大内氏的入侵。彼时鹤姬仅有16岁。据说屡屡打败大内氏的鹤姬，却在失去爱人后，投河溺亡。

　　另一位女武士为曳马城主的妻子田鹤之方，她在丈夫死后肩负起守城大任，与德川家康开战。此外，在历史小说《傀儡之城》中描写的忍城攻防战中，从石田三成所率丰臣军手中守住城池的甲斐姬也是一位载入史册的女武士。遗憾的是，战国时代并没有赞颂女性功绩的"战功奖状"。若有相关文献留存，或许会发现更多名留后世的女武士。

女武士的装备

赫赫有名的女武者——巴御前与鹤姬

在英勇作战的女武者士，接下来要为大家介绍的是巴御前与鹤姬。虽说前者身处平安时代，但却是谈及女武士时不可不提的人物。鹤姬是活跃在战国前期的女性，是留有相关记录的、为数不多的女武士之一。

巴御前的装备　以勇猛果敢武士之姿跟随义仲的巴御前的装备。

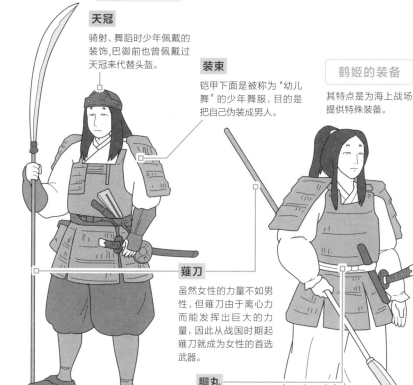

天冠

骑射、舞蹈时少年佩戴的装饰，巴御前也曾佩戴过天冠来代替头盔。

装束

铠甲下面是被称为"幼儿舞"的少年舞服，目的是把自己伪装成男人。

鹤姬的装备

其特点是为海上战场提供特殊装备。

薙刀

虽然女性的力量不如男性，但薙刀由于离心力而能发挥出巨大的力量，因此从战国时期起薙刀就成为女性的首选武器。

胴丸

女式盔甲，腰部和胸部留有较大空间。

毛沓

由于女性容易受凉，所以在海上穿毛沓（编者注：一种鞋面覆以毛皮的皮鞋）防寒。

战国FILE

冠以"巴"之名的薙刀

薙刀中，宽大且弯曲的类型被称为"巴型薙刀"，这是以善用薙刀英勇作战的巴御前来命名的。

33

足轻们的必备装备：长枪

◆ 战国时代的作战主角：长枪不是"刺出"而是"先收后刺"

明智光秀的家臣中，有一位名为安田作兵卫的武将在本能寺立下战功。他讲述了自己的用枪心得："使用长枪时，不能直接刺出，而是要保持自身不动，手持枪柄先后拉，再刺出枪头。"

长枪等长柄武器攻击范围广，因此可以先发制人。特别是在攻击用刀无法触及的骑马武士时，非常奏效。直至南北朝时期，士兵们通常用手中的弓箭迎战骑马武士，但使用弓箭需要一定的技巧。在这种情况下，同样可使用足轻的长枪，因不需要很高的技术水平而受到欢迎。

人们在使用长枪这一长柄武器时，往往认为需双手持枪再刺出去。然而，实际上比较恰当的用法是水平操枪。靠近敌人一侧的手握住枪柄，而靠近石突一侧（枪尾直刺入地面的部位）的另一只手则快速地前后移动，使枪头来来回回。美浓地区的战国大名斋藤道三擅用长枪，据说他在长枪的枪尖上装了针，并在吊着的一文钱的钱眼里进行收刺训练，以磨练长枪技能。

就长度而言，战国时代的足轻们使用的长柄枪一般在3.6～5.4米。然而，织田家所用的长度约为6.4米，似乎每支军队都有自己的特点。枪头的种类也是各式各样。其横截面的形状和刃的形状不同，所适用的攻击方式也不同，若能区别使用的话则能发挥出更大的效果。

手柄是由复合材料制成的，木芯周围包有竹片，外周裹有麻等材料，并用漆硬化。这样制成的长枪弯曲度好，在从上方进行击打的长柄枪基本战法（见P38）中发挥了巨大作用。

长枪各部分名称、种类

不论作战新手还是成熟武士都使用的武器

虽说统称为"长枪",但足轻使用的长枪和上级武士使用的长枪种类自然不同。首先,我们来认识一下它们的基本构造和对它们的长度差异进行比较。

基本的长枪

为便于使用,还做了止血装置等设计。

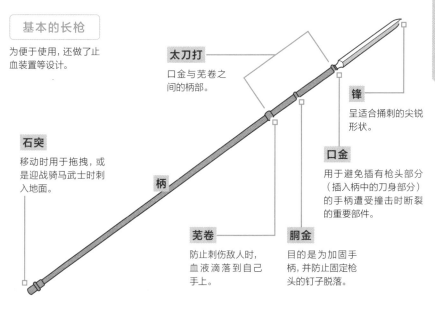

太刀打
口金与芜卷之间的柄部。

锋
呈适合捅刺的尖锐形状。

石突
移动时用于拖拽,或是迎战骑马武士时刺入地面。

柄

口金
用于避免插有枪头部分(插入柄中的刀身部分)的手柄遭受撞击时断裂的重要部件。

芜卷
防止刺伤敌人时,血液滴落到自己手上。

胴金
目的是为加固手柄,并防止固定枪头的钉子脱落。

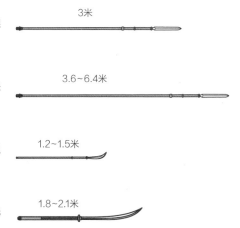

素枪
长枪的基本形式。特征是枪整体呈一根棒状。

3米

长柄枪
素枪的一种,与枪衾(见P38)同样,是由足轻集团所持有,拥有无双的战斗力。

3.6~6.4米

薙刀
特征是长杆前端连接着一把弯刀。可以像长枪一样刺杀、像刀一样斩杀敌人。

1.2~1.5米

长卷
用以替代薙刀和长枪,供力气不足而无法操持大刀的士兵使用。

1.8~2.1米

姿势和握法也很讲究

长枪作为攻击范围较广的实战性武器，在战国时代占有重要的一席之地。据说使用长枪不需像用刀一样刻苦修炼，那么士兵们又是如何操持长枪的呢。

姿势

通常的姿势是左手在前，右手在后（左手前）。然而，那些似乎没有学过如何操持长枪的士兵们则是或将其用于敲击或是抢着长枪。

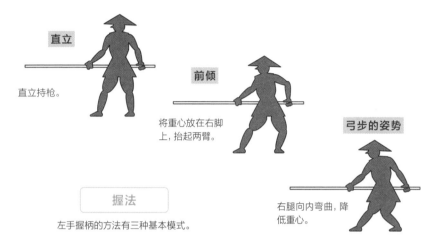

直立

直立持枪。

前倾

将重心放在右脚上，抬起两臂。

弓步的姿势

右腿向内弯曲，降低重心。

握法

左手握柄的方法有三种基本模式。

模式1: 从下握住

模式2: 从上握住

模式3: 从上紧握

在使用左手前姿势时，长枪的握法如上述各图所示。但是，如果长枪的长度超过2.5米，就很难实现先收后刺这一动作，所以作战中使用者必须随机应变。

敏捷的枪法绝招

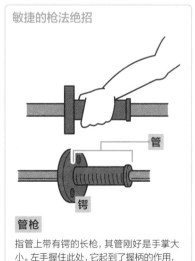

管

锷

管枪

指管上带有锷的长枪，其管刚好是手掌大小。左手握住此处，它起到了握柄的作用，能够更快地施展招式。

<div style="float:left">

枪尖的种类

</div>

枪尖特点各异，使用各不相同。

由于枪头的横截面和长度、形状等不同，枪尖的贯穿力和攻击力等也有很大的差别，因此被分别用于战斗或防身等。本节将介绍其中7种最具实战性的枪尖。

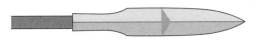

正三角形枪头

横截面：正三角形
刺突型。由于三面等大，所以坚固不易折断，穿透力强。

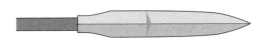

平三角形枪头

横截面：等腰三角形
通用型。广泛应用于战场上的类型。不易折断，适合刺突和斩击。

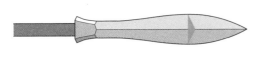

笹穗形

横截面：等腰三角形
刺突、斩击型。虽然属于平三角形枪头，但是因为其中心部分很粗，因此可以给敌人造成更大的创伤。

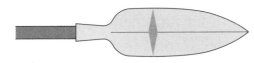

银杏枪头形

刺突、斩击型。多用于管枪（见P36）。

刀身形

横截面：楔形
斩击型。枪尖短而轻，便于抢枪进攻。

鹰之羽型

横截面：菱形
刺突型。由于比其他枪头更短小精悍，所以主要用于防身。

箭头枪型

横截面：等腰三角形
冲击型。因为枪头前部较宽，所以刺突时的冲击力、造成的伤口也就更大。

长枪集团战法是靠人数优势战胜对手

相应人物 ▷	大名	武士	足轻	雇佣兵	农民	相应时代 ▷	室町后期	战国初期	战国中期	战国后期	江户初期

❖ **挥起长枪的枪尖，只管敲击、敲击、敲击**

交战开始时双方万箭齐发，此举具有很强的礼仪性质。实际作战始于足轻枪组互相冲撞。提到长枪，人们往往认为其是用于刺杀敌人的，但是在集团战法中，士兵通常挥落立着的长枪以击打敌人或横扫敌军小腿。随后当对手失去平衡时，方才使用长枪刺杀敌人。对付骑马武士，他们会先瞄准马腿，使其落马，然后由几人一同将其刺死。

"枪衾"是使用长枪的著名集团战法之一。此战法中，足轻们紧握长枪石突位置，组成约3段队列，将枪尖朝向对手，不留间隙地列队行军。在对手看来，排成一排的枪林就像是挡住了去路的巨大棉被。而如果对手也这样做的话，就会发展成两军枪组的激烈交战。这种战术就是不给对手挥起长枪的余地，只管击打、击打，

再反复击打，接着趁敌阵混乱之际，立即攻入敌阵，一举歼灭敌人。在交战初期进行的足轻枪组的战斗，有时会成为决定胜负的重要环节。

此集团战法的广泛应用，有战国时代的特有理由。进入战国时代后，战场遍布全国，仅靠武士无法提供充足的兵力。于是农民等非武士人员应征入伍，以足轻的身份投身战场，但因为他们原本不是武士，所以并不知道该如何战斗。而长枪，却是连他们也能运用自如的武器。起初，足轻只不过是武士的辅助，但最终却成为了左右战争的重要存在。

战国大名朝仓孝景强调了长枪的重要性，他说："一把价值万两的太刀也不敌100支价值百两的长枪。将这100支长枪交予100个杂兵，才是保护自己之道。"

长枪的用法

壮绝的长枪之战

要说战国时代战争的最大特征，当属"长枪集团战法"。通过长枪可以与对手保持较大距离，这样在战场上就可以占据优势，因而长枪越来越长，在战场上拥有压倒性的存在感。

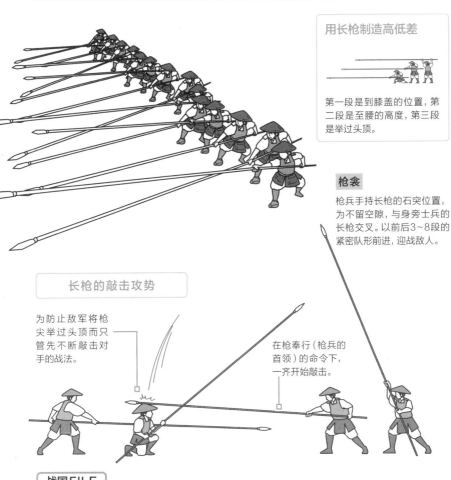

用长枪制造高低差

第一段是到膝盖的位置，第二段是至腰的高度，第三段是举过头顶。

枪衾

枪兵手持长枪的石突位置，为不留空隙，与身旁士兵的长枪交叉。以前后3~8段的紧密队形前进，迎战敌人。

长枪的敲击攻势

为防止敌军将枪尖举过头顶而只管先不断敲击对手的战法。

在枪奉行（枪兵的首领）的命令下，一齐开始敲击。

战国FILE

若死于足轻枪组之手，则为不光彩之死

枪的长柄富有弹性，因此足轻枪组会一起用石突抵住地面，迎击敌人，可以刺穿突击而来的骑兵并将其挑落马下。马上的士兵一旦落马，枪兵们就会聚集在一起展开刺杀。因为是团体战的胜利，所以其首级也不属于某个人的功绩。在这个以"因死闻名"为荣的时代，算得上是一种不光彩的死。

长枪可以用作晾衣竿和梯子？

相应人物 ▷	大名	武士	足轻	雇佣兵	农民		相应时代 ▷	室町后期	战国初期	战国中期	战国后期	江户初期

❖ 把长枪当做长棍，可以用作晾衣竿和梯子

据说长柄枪起源于织田家所使用的 3.6 米左右的长枪。话虽如此，但长枪并没有固定的长度标准。在战场上，与敌人保持的距离越远，就越有利于作战，所以长枪的长度逐渐增加，最终出现了超过 6 米的长枪。说到"长柄"这一名称，以前是包含了薙刀和矛等，但在上述情况下，它成了足轻所持的长枪的总称。

据说由于长枪如此之长，行军过程中通常会被士兵拖着走。这就是为何着地的石突会被做得如此坚固。当然，也不是一直拖着，在敌人的领地内行动或靠近敌人时就扛在肩上，为

树立威仪时便以枪指天。

这种长柄枪最主要还是用于敲击作战。但是，在混战的情况下，足轻们当然也可以将其用于扫腿、刺杀、斩杀、甚至投掷等符合他们身分的用法。

另一方面，如果我们把长枪看作是一根很长的棍子，那么它的用途就远远不止于武器，即可以把它作为日常生活中的工具。例如，长枪可作为撑杆跳的杆，用以跳过河流或沟渠；也可用作扁担杆来搬运货物。它还曾被用作架在树间的临时晾衣竿；或 2 根一起使用作左右支柱，在中间绑上短棍做成梯子。

长枪的日常用法

长枪不仅仅用于刺杀

长枪不仅在战场上作为武器大放异彩，战争之余亦被视若珍宝。换句话说，长枪是一根"长棍"。它也是一种可以用作战斗之外的便利工具。

投掷

向对手投掷长枪，以趁其措手不及之际，拔刀突进。此举虽被认为是武士的卑怯之举，但在战场上非常见。

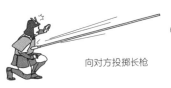

向对方投掷长枪

猛地接近受惊的敌人，用刀攻击。

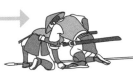

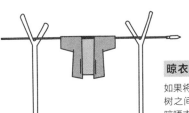

晾衣竿

如果将长枪架在两树之间，可以用于晾晒衣服。

用作梯子

在2根长枪中间绑上短棍可以做成梯子。

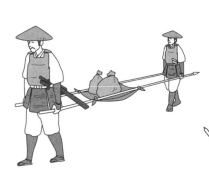

运输物品

用一块布连接两根长枪，可以制作简易担架。

渡河

有时会把长枪扎入河底测量水深，或是将长枪直接插入河床中，撑着长枪跳到对岸去。

虽然刀是武士的荣耀，
但足轻也能使用自如

相应人物 ▷ | 大名 | 武士 | 足轻 | 雇佣兵 | 农民 相应时代 ▷ | 室町后期 | 战国初期 | 战国中期 | 战国后期 | 江户初期

❖ **足轻们腰间佩带着便于**
使用的打刀驰骋战场

一般来说，双刃刀剑被称为"剑"，单刃刀剑被称为"刀"。另外，刀身笔直的刀被称为"直刀"，弯曲的刀被称为"弯刀"。所谓的日本刀就是弯刀。到奈良时代为止，说到刀都是指直刀，进入平安时代后弯刀登场，奠定了沿用至今的日本刀的基本形式。

与长于刺杀的直刀相比，弯刀长于斩击。在平安时代，常需在马上舞刀，利用马的速度来斩杀敌人。因此，彼时弯刀更有利于杀敌。

此外，日本刀以刀身的长度为基准分为"太刀""打刀""胁差""短刀"等。太刀与打刀长度在2尺（约60厘米）以上。短刀不满1尺（约30厘米）。胁差的长度在两者之间。

太刀与打刀的区别在于它们的佩戴方式：太刀之刃朝下系在绳子上，而打刀之刃朝上插在腰带上。

到了战国时代，足轻的集团作战成为了决定战争胜负的关键。彼时他们使用的是质轻且刀身短的打刀。狭义上的刀指的正是这种打刀。打刀刀身的构造和太刀基本相同，但是和太刀不同的是，打刀刀刃向上插入刀鞘，可以仅用一个动作快速拔刀。刀尖处做弯曲设计，以便于从鞘中拔刀。利用手腕拔刀斩击对手时，这个刀弯便发挥了重要作用。

短小好用的打刀主要是当时足轻部队所使用的武器。但是随着用于野战的当世具足（见P72）的普及，原本佩带太刀的武将们也开始佩带打刀。如此一来，随着刀的需求量与日俱增，质量良莠不齐的大量产品自然层出不穷。这些批量生产的产品被称为"数打物"或"束刀"。

刀的各部分名称

以美术作品的形式流传至今的日本刀

当人们听到"武士"一词时，首先想到的武器当属日本刀。日本刀承载着武士的骄傲，并以美术作品的形式流传至今，那么它在实际的战场上又发挥着怎样的作用呢？

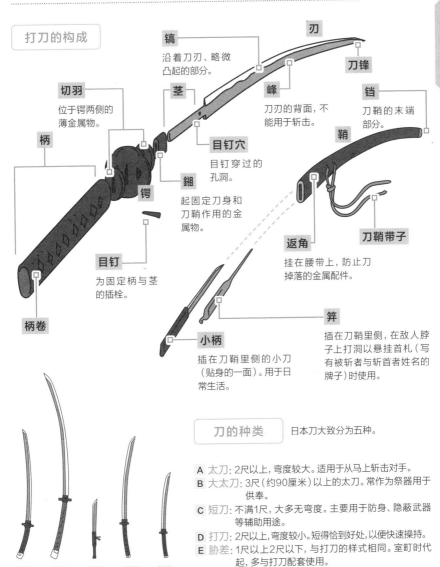

打刀的构成

镐
沿着刀刃、略微凸起的部分。

刃

刀锋

切羽
位于锷两侧的薄金属物。

茎

峰
刀刃的背面，不能用于斩击。

铛
刀鞘的末端部分。

柄

目钉穴
目钉穿过的孔洞。

鞘

锎
起固定刀身和刀鞘作用的金属物。

锷

目钉
为固定柄与茎的插栓。

返角
挂在腰带上，防止刀掉落的金属配件。

刀鞘带子

柄卷

小柄
插在刀鞘里侧的小刀（贴身的一面）。用于日常生活。

笄
插在刀鞘里侧，在敌人脖子上打洞以悬挂首札（写有被斩者与斩首者姓名的牌子）时使用。

刀的种类 日本刀大致分为五种。

A **太刀**：2尺以上，弯度较大。适用于从马上斩击对手。
B **大太刀**：3尺（约90厘米）以上的太刀。常作为祭器用于供奉。
C **短刀**：不满1尺，大多无弯度。主要用于防身、隐蔽武器等辅助用途。
D **打刀**：2尺以上，弯度较小。短得恰到好处，以便快速操持。
E **胁差**：1尺以上2尺以下，与打刀的样式相同。室町时代起，多与打刀配套使用。

A B C D E

如何用刀

士兵在真正的战场上是如何用刀作战的？斩伏对手——在这个单纯的动作中却蕴含其他武器无法替代的战斗方式。

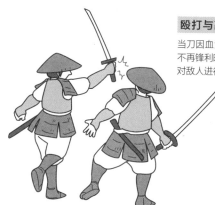

殴打与敲击

当刀因血液或油脂变得不再锋利时，可当作铁棍对敌人进行敲打、攻击。

最后一击

在最终取人首级之际，用刀了结对手。

透过铠甲缝隙斩敌

斩击未受铠甲保护的身体部位，致其流血。

POINT
如何防止意外脱手

如果刀因血或汗而意外滑落，那就将面临生死考验。为防止这种情况发生，士兵们用名为手贯绪的绳子固定住手腕与锷。

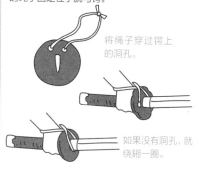

将绳子穿过锷上的洞孔。

如果没有洞孔，就绕锷一圈。

战国FILE

古刀与新刀

刀剑有几种不同的分类方法。其中之一是以1588年丰臣秀吉的"刀狩"为界，此前的刀为"古刀"，此后的刀为"新刀"。以此为契机，人们开始重新审视战争所需的、大量生产的数打物。

太刀与打刀

"带"打刀与"佩"太刀

关于前文所说的太刀和打刀的区别，让我们来更详细地了解一下。随着时代和战斗方式的变化，刀也需做出相应变化。这种差异不仅体现在形状和长度上，也体现在使用者和使用效果上。

刀的佩带方式 打刀和太刀可以通过腰部的佩带方式来区分。

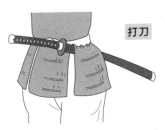

打刀

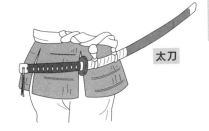

太刀

刀刃朝上，将刀鞘的返角钩在腰带上，插在腰间(=带)。

刀刃朝下，绳子系在刀鞘的金属配件上，挂在腰间(=佩)。

拔刀的方式 根据佩带方式不同，拔刀的步骤也会有所变化。

由于刀刃朝下，所以要先将刀拔高后再准备斩击。

难点在于，比使用打刀慢了一步。

刀刃朝向左侧，用左手扭转刀鞘，弯曲右手手腕，将刀拔出。

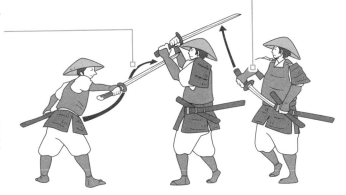

拔刀时刀刃转向对手，这样可以仅用一个动作转为攻击。

column 日本刀锋利的秘密

日本刀的最大特征之一是被称为"镐造"的日本独有形状。镐造是指在刀的正反面两侧的刀刃上制作被称为镐的棱线，使刀刃更加锋利。镐造结合了反复多次的打铁技术、刀刃淬火以提高硬度的工法，并在每把刀中分别使用不同种类的铁进行锻造等才得以实现。

镐

迎击四方敌人的
必杀刀剑术

相应人物 ▷	大名	武士	足轻	雇佣兵	农民		相应时代 ▷	室町后期	战国初期	战国中期	战国后期	江户初期

❖ 从前后左右
用刀迎击各方敌人

攻击敌人的腋下等没有被铠甲和头盔覆盖的身体部位，这便是战斗中的基本刀法。此外，除斩击对手胯下这一有效攻击方式之外，突击时还有其专属的作战方式。

接近敌人的时候，单手向上挥刀，并向右斜方砍下以打倒正面的敌人。随后翻转拳头，把刀扛在左肩上，斩向右前方的敌人。当对付左前方的敌人时，从右侧挥刀斩击。正是用这一系列连续动作，将敌人打倒。此外，仅用一个动作就能发动攻势的打刀，可以立即应对来自所有方向的敌人。这在充斥着乱战的战场上发挥了很大作用。

使用包括刀在内的刃具时，需用刃筋垂直斩击对手。这就是人们常说的"立刃筋"。对于刀法不熟练的人来说，这并不是一件容易的事。但如果不能用刃筋垂直斩击对手，不仅无法斩杀对手，至关重要的刀刃也会因打卷儿而使用不得。

兵法中所说的素肌，不是指裸露的肌肤，而是指没穿铠甲的身体部位。刀是刀剑中，专门以杀伤对手为目的所制造的武器，一旦受刀伤，伤口就会很宽，很难缝合。尽可能要防止刀直接接触皮肤。因此，在上战场时，即使头上没有头盔也要缠头巾，手腕上也至少要带上简易的笼手（护臂具）。为对付如此全副武装的敌人，斩击时就必须要把刃筋立起来。

战国时代，随着打刀的普及，即使是对没有接受过武术训练的足轻们来说，拿刀上战场也已成为常态。话虽如此，若是一个纯粹的外行，想要在连战中坚持到底，也是一件非常困难的事情。

拔刀的方法

可应对各方攻击

敌人可能并不总是出现在面前，也有可能从身后发起袭击。作战时必须要预测来自左边、右边和不同角度的攻击。使用打刀，仅用一个动作就能攻击对手，在任何情况下都能迅速出手。

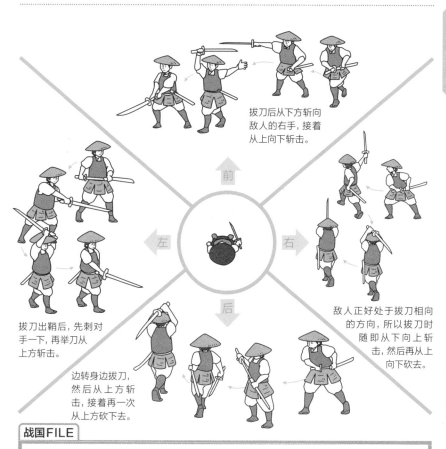

拔刀后从下方斩向敌人的右手，接着从上向下斩击。

前

左

右

后

拔刀出鞘后，先刺对手一下，再举刀从上方斩击。

边转身边拔刀，然后从上方斩击，接着再一次从上方砍下去。

敌人正好处于拔刀相向的方向，所以拔刀时随即从下向上斩击，然后再从上向下砍去。

战国FILE

虽然危险，但边拔刀边跑！

在战场上，片刻的延迟足以致命。虽说使用打刀以出击速度快见长，但也可能会在拔刀出鞘之际被杀。因此，有时士兵一旦拔刀后就不收回鞘里，而是扛在肩上移动。在这种情况下，为了避免不经意间斩断自己的首级，所以会将刀刃朝上并稍微向外侧倾斜。

侵入、窃听、渡河
—— 忍具的广泛用途

相应人物	大名	武士	足轻	雇佣兵	农民		相应时代	室町后期	战国初期	战国中期	战国后期	江户初期

❖ 使用特殊工具进行谍报、破坏活动的忍者

战国时代的忍者从事谍报、破坏活动与暗杀等特殊任务。忍具是忍者为了执行这些任务而使用的特殊工具。伊贺忍者的本家藤林长门守的子孙——藤林左武次保武所著的《万川集海》等忍术书中，将忍具按用途分为"登器""水器""开器""坏器"和"火器"。

登器是用以登高的工具，如钩绳等。是电影中忍者飞檐走壁时的常用工具。除此之外还有梯子，基本上是两根棍子中间以横木或绳子连结成的梯子。

水器是用以渡河、渡沟渠的工具。其中包括浮桥。浮桥是用钩子（前端弯曲的细长金属配件）将类似于卷梯的绳制梯子固定在河的两端。此外，还有可称之为忍者代名词的"水蜘蛛"。但穿着它在水上行走是不现实的，它似乎是被用作一种简易小船，可坐在中央的木板上前进。

开器是用以打开房屋或仓库门的工具。其中包括开锁器，它是末端分为两股的细长金属配件。还有钢铁制的刃曲，用以破坏锁扣。

坏器是用以破坏或者作为武器使用的工具。忍刀、手里剑、苦无（编者注：小型武器，形如一把短剑，多铁制，容易携带）等是其中最典型的例子，此外还包含了谍报工具。

火器除了用于焚毁、杀伤等破坏目的之外，还可用于狼烟和照明。其中最有代表性的当属火矢。炸裂弹和焙烙火矢（见P66）大致相同，除了攻击和威吓以外，还可产生能用于隐藏身形的烟幕。

除上述外，还有其他各种各样的忍具。为不妨碍忍者的本职任务——谍报活动，这些忍具的主要特点为追求便携性与简易性。

忍具的种类

富于实用性的各种忍具

忍具主要包括"登器""水器""开器""坏器""火器"这五种类型。接下来将为大家介绍其中具有代表性的忍具。忍具的范围很广，涵盖了活跃在电影和动漫作品中的知名工具，同时也包括其他更小众的工具。

代表性的忍具 忍者凭借忍术的专用武器，成功地执行了秘密行动。

钩绳

登器的一种。用于攀登高墙等在高低差之间移动之际。不仅便于携带，还可用于捆绑敌人，或作为武器使用。

刃曲

开器的一种。用于破坏门锁，撬开门闩的工具。由薄钢板连接而成，可通过折叠来调节长度。

忍刀

坏器的一种。刀身短至50厘米左右，便于携带。另外，翻墙之际可以将刀立放，脚踩在锷上，跳上墙去。

锷

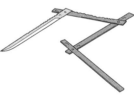

闻金

坏器的一种。偷偷潜入宅院后，用于窃听房内动静和说话声。外形是一块系有细线的、长10厘米、宽3厘米的金属板，放在耳边时可放大声音。

浮桥

水器的一种。将其两端固定在河的两岸，可建造一座桥。也可用河岸边生长的香蒲等植物和圆木共同制成。

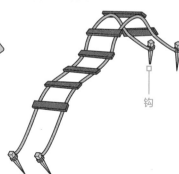

钩

战国FILE

何谓"忍者六具"？

5类忍具作为忍者必备工具，皆需均衡配备。忍者六具分别为编笠（为遮挡面部）、钩绳（上述）、石笔（为记录密码等）、药（解毒或烧伤急救药）、三尺手拭（用作绳子或为遮挡面部）、打竹（保存火种）6种。

射程可达400米的弓箭

❖ **流传至今的**
传统武器之一

镰仓时代的武士们每日勤于练弓，并擅长现今仍可见于流镝马（编者注：一种源于战争技艺的马术运动）中的骑射技术。进入战国时代后，弓变为步兵足轻集团所使用的主要工具。在与铁炮的联合作战中，为铁炮争取安装子弹的时间，也曾是弓足轻的重要任务。

然而，用弓很难保持平衡，使用者需拥有纯熟的技术。因此，作战的主要武器变成了易于使用的长枪。

在中世纪之前，最流行的弓为"圆木弓"，是由一整块木头削制而成。随着"圆木弓"的发展，将木和竹并用以强化性能的"合成弓"应运而生。从平安时代开始，"合成弓"成为主流，并发展成为独特的日本弓。战国时代经常使用的"四方竹弓"和"弓胎弓"也是合成弓。

四方竹弓是一种中央四方木芯外围着竹子的弓，是弓足轻的装备。弓胎弓是由四方竹弓发展而来的，仍常被用于现代弓道中。其以竹制的弓胎为芯，用侧木将其夹住，再贴上外竹（靶侧）和内竹（里侧），用以强化弹性，增加射程。长度一般为7尺5寸（约2.27米）。

有效射程是衡量弓的重要基准。圆木弓的有效射程为90～100米，合成弓为180～200米，弓胎弓为200～250米。圆木弓最大射程为约300米，弓胎弓为400米以上。弓胎弓的优越性一目了然。

箭是以筱竹和矢竹为原料制作而成的，其上装有羽毛与箭头。箭头有尖锐的"征矢"、Y字型的"雁股"、用以射杀高级将领的"尖矢"等诸多种类。根据用途区别用箭，战场上士兵们最常用的是征矢，它具有很强的杀伤力。

弓箭的各部分名称

长年用于战场的、耳熟能详的武器

弓箭由简单的"投掷"攻击演变而来，被称为人类发明的第一种远射武器。在战国时期，弓箭的部件和结构变得更加复杂而难以应用，但它仍然是战场上的主要武器。

流程与战法

近距离作战的武器

远射武器

护具

马

标识

不同情况下的战斗

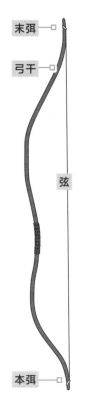

末弭

弓干

弦

本弭

| 弓箭的各部分名称 | 以末弭为上，本弭为下持弓。箭的形状直到现代也没有太大变化。 |

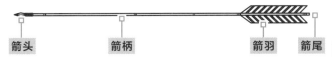

箭头　　　箭柄　　　　　　　　箭羽　箭尾

| 箭头的种类 | 作战时，在万箭齐发等不同情况下使用不同的箭头。 |

征矢
形状细而尖，可刺穿敌人。最常用。

雁股
Y字形，主要用于狩猎。在战场上也可作为"鸣镝"使用。

尖矢
一种特殊的箭头，用于射杀战场上的高级武将。箭头上一般刻有自己的名字。

何为鸣镝？

鸣镝的制作方法是在雁股上装上镝（由树木或动物的角制成的中空的芜菁状的物体），这样一来，当风吹过箭头侧面的孔时就会发出尖锐的嗡嗡声。用作战斗开始时的信号—"万箭齐发"，以其声响来威慑敌军。

弓干的横截面图

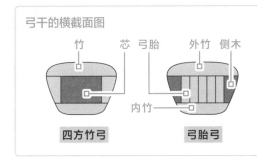

竹　芯　弓胎　　　外竹　侧木

内竹

四方竹弓　　**弓胎弓**

▨ 竹部　　■ 木部

四方竹弓柔软且有弹力，是战国时代足轻的常用武器。室町时代出现的弓胎弓是为了增加射程而进行改良的弓。正中间使用的竹弓胎数量越多，弓的弹力就越大，箭飞得就越远。

射姿

拉弓的姿势不止一种

虽都统称为拉弓，但可以根据不同情况采取不同的拉弓姿势。现如今的弓道以站立射击为标准姿势，但在战国时期，更注重的是姿势的灵活性和实用性。

射姿① 割膝

作战的基本姿势。左手放在身上护住肩部和腋下，箭在弦上，向敌人逼近。当靠近对手时，以这种割膝的姿势射杀敌人。

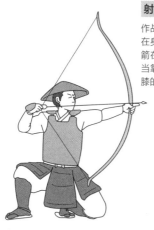

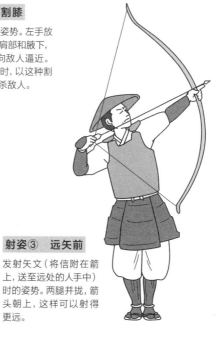

射姿③ 远矢前

发射矢文（将信附在箭上，送至远处的人手中）时的姿势。两腿并拢，箭头朝上，这样可以射得更远。

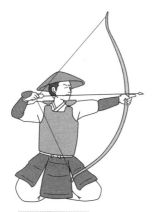

射姿② 矢仓

自己或敌人位于棚顶下等低矮处时的姿势。把姿势放低，以免弓被卡住。

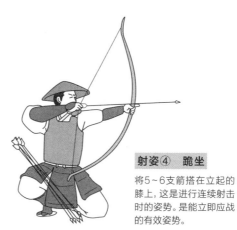

射姿④ 跪坐

将5~6支箭搭在立起的膝上，这是进行连续射击时的姿势。是能立即应战的有效姿势。

弓具

弓兵作战时的必需品

拉弓射箭需要各种装备。必须随身携带备用箭，比如佩在腰上或背在背上，以便随时准备射击。

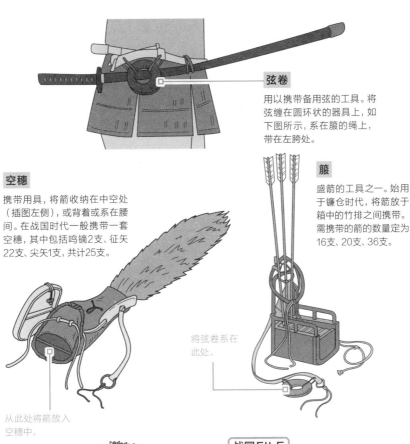

弦卷

用以携带备用弦的工具。将弦缠在圆环状的器具上，如下图所示，系在箙的绳上，带在左胯处。

箙

盛箭的工具之一。始用于镰仓时代，将箭放于箱中的竹排之间携带。需携带的箭的数量定为16支、20支、36支。

空穗

携带用具，将箭收纳在中空处（插图左侧），或背着或系在腰间。在战国时代一般携带一套空穗，其中包括鸣镝2支、征矢22支、尖矢1支，共计25支。

将弦卷系在此处。

从此处将箭放入空穗中。

矢箱

用于装箭的箱子。可携带，置于地面时也很稳定。

战国FILE

箙与空穗，哪个更好?

空穗的优势在于可以保持箭的清洁、避免破损，但另一方面，其可收纳的数量要少于箙。此外，箙中的箭由于是裸露放置的，所以取箭时更便捷。据说箙因其实用性而被视若珍宝。

铁炮令新兵独当一面

相应人物 ▷	大名	武士	足轻	雇佣兵	农民		相应时代 ▷	室町后期	战国初期	战国中期	战国后期	江户初期

◆ **铁炮的威力自不必说，操作的简易性促使其普及**

第一批铁炮于1543年传入日本。它是由葡萄牙人带到日本的，他们乘坐一艘中国船抵达种子岛。由于是前装式的火绳点火式枪，所以被称为"火绳枪"，也因为地名的关系而被称为"种子岛"。据说在1549年的黑川崎之战中，萨摩的岛津氏首次将其投入实战。

铁炮急速普及的背后，是从事刀剑制造的刀匠等技术人员将其技术应用于制作铁炮。火药是由硝石、硫磺、炭的粉末混合制成的，子弹则是将融化的铅倒入模具中铸造而成的。

铁炮的威力自不必说，除此之外，其优势在于使用时不需要熟练的技巧或天生的体力，这是与以往的刀和弓的不同之处。即使是没有武术功底的足轻也能使用，这一优点大大提高了其普及率。1600年关原合战之

际，铁炮在东北大名伊达政宗军队所用武器中的占比超过了50%。铁炮在引进后的短短半个世纪内就普及到了遥远的北方，这一事实也恰恰证实了铁炮的实用性。

当时铁炮的最大射程是700米，而有效射程却在100米以内。在此射程内，铁炮可以击穿3厘米厚的板子；在50米距离内，它的威力可以穿透盔甲。在这个范围内，一个有经验的射手有80～90%的概率击中目标。即使在混战时，铁炮也能维持2～3成的命中率，因此为抵御铁炮，由厚铁板制成的当世具足（见P72）得以普及。

即使是作战效果斐然的铁炮也有其弱点，即射击周期长。一旦开火，大约需要30秒，即使是能熟练应用也依然需要20秒，才能发射下一发子弹。为弥补这一缺点，持铁炮的士兵会采取前后交替射击的战法。

火绳枪

使用火药和机械的战国时代最先进的武器

提起战国时代的铁炮，人们首先想到的当属"火绳枪"。改变了战国时代作战方式的铁炮，经擅长锻铁的日本刀匠们之手而实现了批量生产。

火绳枪的各部分名称

"目当"这一称呼是指瞄准器。手持枪筒，使用元目当和先目当来进行瞄准。

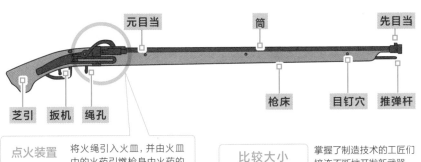

元目当　筒　先目当

芝引　扳机　绳孔

枪床　目钉穴　推弹杆

点火装置

将火绳引入火皿，并由火皿中的火药引燃枪身中火药的装置。

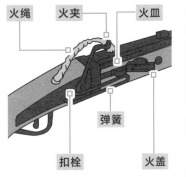

火绳　火夹　火皿

弹簧

扣栓　火盖

比较大小

掌握了制造技术的工匠们接连不断地开发新武器。

标准型　标准长度为130厘米。

狭间筒

枪身长，用于从城内或船内射击。

马上筒

使用此枪，骑马时可进行单手射击，用于近战。

短筒

可藏于怀中，是小型马上筒。

大口径铳

分为手持射击型与安装于炮台型。

战国FILE

铁炮的主要产地

铁炮的主要产地是在贸易都市——堺市，以及汇集了一众铁炮匠人、雇佣兵的杂贺、根来、国友等地。

国友

堺

根来

杂贺

<table>
<tr><td>**射击方法**</td><td>**影响力之大，取决于其简单的用法**
火绳枪具有改变战场的影响力。其使用的简易性意味着即使是初学者也能以说得过去的速度和命中率击中目标。当然，枪手的经验越丰富，精准度越高。</td></tr>
</table>

射击时的姿势 一般是以站立的姿势举枪贴近脸颊，除此之外也有其他稳定的射击姿势。

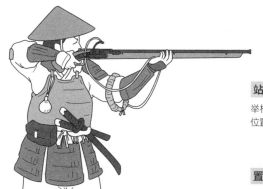

跪立
举枪贴近脸颊。

站立
举枪于腰部位置。

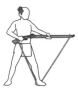
置于腰间
用绳子以稳定射击。

射击方法 →

①事先点燃火绳，将上药放入枪口。
※上药是用于射击的粒状火药。

②将从弹壶中取出的子弹放入枪口。

③使用推弹杆将火药和子弹推至枪管深处，使其固定。

④打开火盖，将口药（易燃粉状火药）放入火皿中。

⑤盖好火盖，将预燃的火绳前端夹在火夹中，瞄准目标，打开火盖。

火夹

火皿

⑥扣动扳机时，扣栓缩回，火夹按压着的弹簧复原，火夹的前端落下。

⑦火绳接触火皿，点燃口药，随后引燃枪身内的上药，子弹发射。

铁炮足轻的装备

铁炮士兵们的装备

与其他武器相比，铁炮的机械化程度更高，相应地也需携带更多工具。但是，由于其自身使用方法简单，一旦掌握了就非常易于操作。

必要道具

因为火绳和火药等铁炮装备，受潮后易受损，因此被精心保管。

早合带

将早合斜挂在肩上，大量携带。

早合腰包

便携式小包，预先将早合放入其中。

早合

装有上药和子弹的竹、纸筒。左页的①～③可以同时进行，可省略射击工序。

枪

携带时，将其与备用的推弹杆一起放进袋子里。

口药包

保存粉状口药的容器。

火绳

火绳如果受潮就会失效，所以必须常备用火绳。

其他必要道具

火药包

储存火药，避免其受潮。

打火工具

用以点燃火绳的工具。

弹壶

用以储存子弹。壶口是一发子弹大小。

鸟口

将尖端插入弹壶，一发一发地取出子弹。

战国FILE

火药是由粪便做成的！？

黑色火药所必需的材料之一是一种名为"硝石"的物质。最初是依靠进口，后来渐渐地以惊人的方法得以生产。这种方法是在人或家畜的粪便中混入杂草，再加入尿液，在地上挖的洞里反复搅拌。5年后，细菌会将氨分解，产生硝石。因此，粪、尿在这个时代可以说是重要的资源。

由铁炮、弓箭、长枪组成的无敌阵形

相应人物 ▷	大名	武士	足轻	雇佣兵	农民	相应时代 ▷	室町后期	战国初期	战国中期	战国后期	江户初期

❖ **威力强大的铁炮&快速射击的弓协同作战，扩大战斗优势**

铁炮刚传入日本之际，只应用于仅由几十个人组成的小规模军队中，甚至可以称之为铁炮组。彼时，铁炮通常只是以射击声来震慑对手，而不是用于实际作战。然而，随着日本国内铁炮得以迅速大量生产，它们自然成为战场上的重要战斗力。特别是在攻城战中用于防守时，铁炮发挥出了其巨大威力。

旧时作战，战争通常始于万箭齐发（见P16），随后趁敌军阵形混乱而发起进攻，再演变为全面的白刃战。现在，铁炮队也加入了战局进行射击战。

在战争中，部队是由必要的兵种组成的，如弓组、枪组和骑马武士组。这叫做"备"。铁炮组部署于"备"之前，战争打响后，和弓组一起向敌人展开枪林弹雨般的攻击。问题在于装弹所需的时间。一旦开枪，到下一次射击为止的准备周期较长。因此，铁炮组在射击后便立即撤退，重新装弹。

如上所述，尽管一发子弹的威力很大，但铁炮的缺点在于它不能进行连续射击。而此时，能进行快速射击的弓便派上了用场。在铁炮队重新装弹时，弓队不断地向敌阵射箭，争取时间。不久后，准备万全的铁炮队再次发射下一轮子弹。此常用战法被称为"双箭齐发"。

铁炮和弓各有其优缺点（见P60）。同时运用铁炮和弓，可以更好地发挥其二者的优点，弥补缺点。铁炮和弓的综合应用，就此成为了战国时代战场的主流。

前线布阵

在"备"中配合发挥威力的弓箭和铁炮

铁炮、弓箭、长枪三者相互配合，能更有效地发挥各自威力。这就是所谓"备"。铁炮和弓箭都是远距离武器，战时需要互相借助彼此的优势作战。

"备"之阵 战国中期，铁炮成了军队战斗力的关键，在"备"之阵中，铁炮组被部署于最前沿。

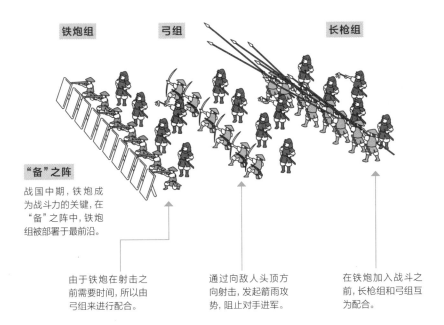

铁炮组　　　弓组　　　　　　　　　　长枪组

"备"之阵

战国中期，铁炮成为战斗力的关键，在"备"之阵中，铁炮组被部署于最前沿。

由于铁炮在射击之前需要时间，所以由弓组来进行配合。

通过向敌人头顶方向射击，发起箭雨攻势，阻止对手进军。

在铁炮加入战斗之前，长枪组和弓组互为配合。

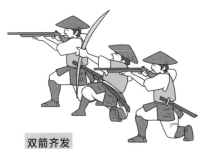

双箭齐发

铁炮组与弓组同时发起枪林弹雨般的攻势，在成功阻止敌军前进之际，长枪组冲入敌阵。

战国FILE

车击与三段击

火绳枪的射击周期为20~30秒左右。为了提高效率，作战时采用以下两种战术：第一种是"车击"，即装弹结束的士兵上至最前；第二种是"三段击"，即射击完了的士兵退至最后，与刚装好子弹的士兵替换位置。

配合使用新旧武器，
打赢远距离作战

相应人物 ▷	大名	武士	足轻	雇佣兵	农民		相应时代 ▷	室町后期	战国初期	战国中期	战国后期	江户初期

◆ 铁炮虽迅速普及，
　 但有时弓的效果更佳

仅从实用性来看，铁炮远远优于弓。然而，在铁炮刚刚传入日本的战国时代，弓和铁炮发挥出各自的优势，并都在战场上赢得了自己的一席之地。

铁炮的优势在于其出色的射程和穿透力。那个时代的铁炮并未像如今这样，用膛线（炮身中的螺旋槽）来稳定其弹道、增加其射程。没有摩擦阻力意味着速度更快，以至于当时的木质盾牌只能抵挡箭矢，而无法防御子弹。此外，战场上铁炮的轰鸣声也能有效地削弱敌人的战斗意志，使马匹受到惊吓，从而使骑马武士丧失机动性。

另一方面，弓箭的优势在于可以进行成面的攻击。以抛物线轨迹射出的大量箭矢，是战斗初期的常见光景，这是铁炮这种直线武器无法做到的。弓的优点之一还在于它的射击周期短，可以快速进行连续攻击。由于它没有铁炮的火药味和轰鸣声，因此还具有隐蔽性和安静性这些不容忽视的优势。除了原本的用途外，弓箭还可以用于火矢和矢文等辅助用途。

弓和铁炮各有其优缺点，但当我们思考铁炮得以迅速普及的原因时，不得不提的是其操作的便利性。

拉弓需要相应的力量和一定的技巧。然而如果是铁炮，任何人进行射击都能实现一定程度的战术效果。虽然子弹的弹道不稳定，但如果只是瞄准射击突击而来的骑马武士，并不会有任何影响。没有任何一位一国之主能拒绝这样一把能令普通足轻独当一面的铁炮。因此，铁炮在战国时代得以迅速普及。

各性能比较

利用彼此的优缺点配合作战

在铁炮得以飞速普及的战国时代，弓箭作为旧式的远射武器并未被取代，而是以一种互为辅助的形式配合作战。让我们来看一看其各自的优缺点。

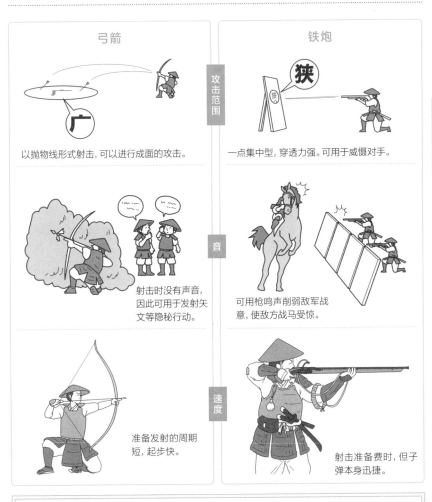

	弓箭	铁炮
攻击范围	以抛物线形式射击，可以进行成面的攻击。	一点集中型，穿透力强。可用于威慑对手。
音	射击时没有声音，因此可用于发射矢文等隐秘行动。	可用枪鸣声削弱敌军战意，使敌方战马受惊。
速度	准备发射的周期短，起步快。	射击准备费时，但子弹本身迅捷。

column 铁炮的防雨措施

铁炮具有弓箭所没有的另一个缺点，即"不耐雨"。针对这一缺点，人们采取了一种只在铁炮的起火装置部分安装防雨装置的方法。虽说很简单，但也基本解决了铁炮"不耐雨"的问题。

战国时代最强的兵器：大炮

相应人物 ▷	大名	武士	足轻	雇佣兵	农民

相应时代 ▷	室町后期	战国初期	战国中期	战国后期	江户初期

◆ 具有压倒性的破坏力，攻船或攻城效果超群

1576年，丰后国（现在的大分县）的信仰基督教的大名大友宗麟从葡萄牙商船上获得了日本第一门大炮。据说这是一门从炮身后部装填炮弹和火药的后装式佛朗机炮，口径约9.5厘米，炮身长约2.8厘米。宗麟将其命名为"国崩"。这也算是能证明大炮蕴藏无敌威力的最有力证据。

当时的大炮以炮弹重量为标准可以分为三类。重量不满375克的"大铁炮（抱大筒）"、不满1贯（3750克）的"大筒"、超过1贯的"石火矢"。

大铁炮，顾名思义，是一种大型铁炮，即大口径版本的火绳枪机械装置。有一种说法是，

大铁炮是指由射手持有并进行射击的、没有底座的大筒。如左下图所示，有时会使用稻草包来做底座。

大友宗麟得到的国崩是石火矢这种大型炮。大炮虽然破坏力强，但是总体来说很重，不易搬运，当初多用于海战和攻城，而非陆战。

按炮弹和火药的装填形式对大炮进行分类，除了以国崩为代表的后装式以外，还有从炮口进行装填的前装式。由于前装式的炮身尾部是密闭的，所以发射时的损耗较小。因此，这种大炮虽有初速快、威力大等优势，但是也有如第二次装填所需时间较长、清理炮筒较费时费力等缺点。"南蛮"（编者注：指欧洲，以西班牙和葡萄牙为主）舶来的进口大炮大多是后装式的，而应用铁炮的制造技术所生产的初期日本国产大炮则因重视威力而采用了前装式。

构造与种类

不同构造所产生的优劣势

继铁炮之后，战国时代日本从国外引进了大炮。虽然起初大炮受到轻视，但随着时间的推移，日本在进口的同时，也开始自己生产大炮。

大炮的构造

根据装填方式，大炮的构造可分为两类。

优势: 可连续射击。
劣势: 如炮弹的大小有误，可能引发爆炸。

后

后装式

从炮身后端装填弹炮。

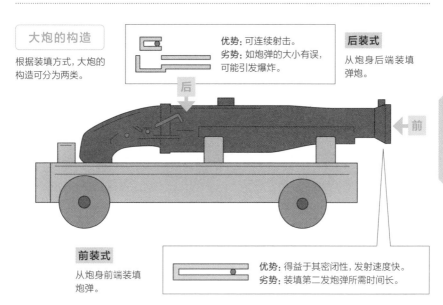

前

前装式

从炮身前端装填炮弹。

优势: 得益于其密闭性，发射速度快。
劣势: 装填第二发炮弹所需时间长。

大炮的种类

讲解作战时使用的具体大炮。

大筒

大号铁炮。分类方法如上所述，分为手持型和放置型。

和制大炮

石火矢的一种。出兵朝鲜之后开始被大量生产。为前装式，具有足以摧毁城墙的巨大威力。

佛朗机炮

石火矢的一种。由于是后装式，所以从后端装填炮弹。将其固定在底座上使用。

著名事件

证据

固若金汤的大阪城被大炮攻陷

1614年的大阪冬之阵中，由于该城被两重护城河所护，起初德川军无法攻克固若金汤的大阪城。一筹莫展之际，德川军使用了大量的大炮。从而攻破护城河、摧毁城墙和瞭望台，威压城中，据说这些大炮也是促使丰臣讲和的主要原因之一。

更多士兵死于石头，
而非刀剑

相应人物 ▷	大名	武士	足轻	雇佣兵	农民		相应时代 ▷	室町后期	战国初期	战国中期	战国后期	江户初期

❖ **成本低、效果超群，**
 石头是比刀更优秀的武器

　　战国时代所使用的武器中，对敌人造成伤害最大的是弓箭，其次是铁炮。这些武器可以进行远距离攻击，杀伤力也很大，实至名归。第三名是长枪。看看当时足轻枪组（见P38）酣畅淋漓的激战情况，这第三名也是足以令人信服的。那么，刀排名几何呢？实际上刀是第5名。第4名是石头。据说战场上约有1成的伤亡是由石头造成的。

　　若受到石头或砾石的直接攻击，那么后果可能是毁灭性的。如果击中要害，有可能会造成致命伤，也有可能会失明。即使只是撞伤或撕裂伤，也会对日后的作战产生不小的影响。再者，不知何时从何处会飞来如此强力武器的恐惧感，也会有效打压敌军的士气。另外，从使用者来看，它还有近在眼前、唾手可得这一优点。

　　当然，也可以仅仅用手进行投掷。不过，如果使用专用工具的话，可以向更远处进行更强的攻击。投弹带（投石绳）便是为此设计的工具。使用方法是，首先将设置好石头的绳子折起来，用手抓住其两端。然后，像投掷垒球一样摆动手臂，在适当的时机放开其中一端，石头就会在离心力的作用下飞出去。这时的初速约时速80千米。射程竟也有50～60米左右。

　　但是，在日本的战国时代，虽存在使用石子弹的"石枪"，但是因为投石的形式已经消亡，所以并没有记录表明当时设有使用投弹带等工具的真正意义上的投石兵。最常见的使用方法似乎还是用手进行投掷，而几乎并未开发类似于其他国家所使用的工具。

投石方法

简单的，因此便于使用的远射工具

扔石头，此举虽然非常简单，但是攻击所带来的失明、撞伤、撕裂伤等效果却是不容小觑的。以下是其他国家使用的实战性投石方法。

投弹带 | 为更有效投掷石头而采用的辅助工具。应用于全世界范围内，足可见其有用性。

绳长约130厘米，中央部分较宽。

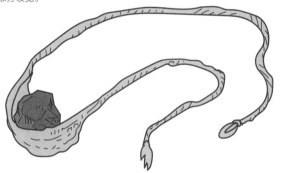

战国FILE

武田的投石队

武田军设有300投石足轻所组成的"投石队"。在1572年的三方原合战中，"投石队"挑衅德川军，取得了战争的胜利。

投石程序 | 按照以下方法，利用离心力，就可以以更强的力量进行"投石"。

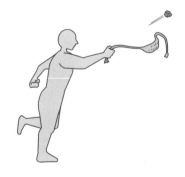

① 在中央较宽的位置放置石头，把带子折成一半，握住两端。

② 从自己的角度，按顺时针方向，以手腕为中心旋转。

③ 当蓄力完毕后，放开其中一端，将其投向远处。

使用火药的高科技武器

相应人物 ▷	大名	武士	足轻	雇佣兵	农民

相应时代 ▷	室町后期	战国初期	战国中期	战国后期	江户初期

❖ **大炮、焙烙火矢、马上筒，战国时代的各种新兵器**

铁炮的登场使战场的面貌为之一变。所谓火力，可以轻松扭转战斗力上的微弱差距。随着战斗方式的改变，还有很多其他新武器投入战场。"佛朗机炮"也被称为石火矢，指从西洋进口的青铜大炮（见P62）。其轰鸣声和破坏力非常惊人，但因火药的消耗量大，且不宜携带搬运，所以当初进口时并未得到普及。但是，1592～1598年丰臣秀吉侵略朝鲜期间，朝鲜军队船只上的大炮让他们吃尽苦头，于是重新审视了"佛朗机炮"的力量。此后，国产大炮的生产便得以推广。

"焙烙火矢"是将装满火药的容器投向敌人的手榴弹式武器。由于多呈球形，所以也被称为焙烙玉。这种武器是将烹饪时使用的素烧砂锅"焙烙"等容器合二为一，并在其中填入火药制作而成的。除了火药之外，还可以将铅弹和铁片放入其中，以提高杀伤力。由于火药被点燃后会产生火焰，在战国时期使用木船的情况下，焙烙火矢常被用于海上作战，用以放火烧毁敌船。巨大的爆炸声也可以用于干扰对手。

另外，铁炮由于枪身长、填装弹药费时，不适合用于马上射击，这是不言自明的。于是手枪型火绳枪，即"马上筒"应运而生。射程虽然只有30米，但可以单手射击，足以用于防身，而且携带方便，因而在江户时代愈发得以普及。

如此这般，许多武器应运而生。随着时代的推移，战国时代的战争方式也在发生变化。

火器是当时的最新武器

自1543年火绳枪传入日本以后，日本引进、开发了多种火器。这对日本的战争改革做出了巨大贡献，并产生了深远影响。以下介绍其中三种最具特色的火器。

佛朗机炮

由于其射程短，所以并未得到普及，但可以预先装在船上和城墙上，能非常有效地应用于海战和城郭战中。

优势: 可一发摧毁石墙或瞭望台等设施。
劣势: 由于体型过大，所以难以携带搬运。

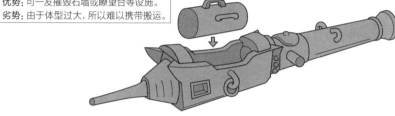

焙烙火矢

装有火药的球形陶制容器，类似于手榴弹。

优势: 杀伤力大，可借助火焰或风发动进攻。
劣势: 一旦发生爆炸，危害巨大。

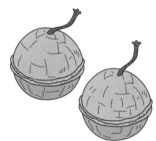

马上筒

短小、轻巧、便携的单手射击火绳枪。据记载，曾被应用于1615年大阪夏之阵中。

优势: 携带方便，用于防身。
劣势: 射程短，只有约30米。

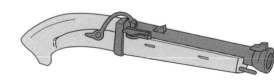

流程与战法 近距离作战的武器 远射武器 护具 马 标识 不同情况下的战斗

column 战争结束后，火药被用于制作烟花

进入江户时代，战争结束了，火药常被用于烟花制作。1613年，在德川家康观赏烟花过后，这一活动也成为了江户人非常喜爱的风景。据说，从木制炮台上发射焙烙火矢的机制与放烟花的原理几乎相同。

头盔不仅要具有防御性，时尚也很重要

相应人物 ▷ | 大名 | 武士 | 足轻 | 雇佣兵 | 农民 | 相应时代 ▷ | 室町后期 | 战国初期 | 战国中期 | 战国后期 | 江户初期

❖ 保护头部要害的重要工具之一

自古以来，头盔一直与铠甲配合使用，以保护头部。在早期，头盔大多都受到大陆的影响，但随着日本本土大铠登场后（见P72），"星兜""筋兜"等日本独特形式的头盔也应运而生。

星兜是用铆钉将多个铁板连接而成，因这种铆钉名为"星"而得名。进入战国时代后，星越来越小，数量却越来越多。筋兜是指在连接铁板时，铁板边缘弯曲，接缝处呈筋状，因而得名。因此，与星兜不同，筋兜的铆钉是不外露的。虽然这两种头盔都有很强的装饰性，但不仅只是用于装饰，星状与铁板的筋状边缘对减少冲击力都有一定的效果。

到了当世具足（见P72）的时代，各种各样设计独特的"变形兜"开始流行。此前，头盔的材质除了铁以外还使用皮，但最终几乎都变为铁制。但是由于变形兜的流行，也开始使用容易加工的炼革（编者注：由生牛皮制成的硬度较高的产品）。

变形兜不仅是为了实际应用，其目的还是为在战场上脱颖而出。因此，华丽张扬的头盔愈发地多了起来。除了在钵上做文章，还可以用特殊材料设计制成的"立物"来彰显个性。

立物是装于钵和眉庇上的装饰物，是日本独一无二之物，出现于平安时代，用以彰显武将之威。一般的形状为"锹形""天冲""半月"，除此之外还有其他各种各样的形状。到了战国时代，伴随着当世具足的变化，镜子、剑、各种动植物、扇子与屏风、钉子与锯齿、乐器等多种多样的设计为武将增添了个性色彩。著名的伊达政宗所佩戴的巨大月牙形立物就是其中的一个例子。

头盔的种类

防御性和装饰性并重

头部是人的要害之一，必须要做好相应的防御措施。当时的人们虽然设计了各种形状各异的头盔，但是一般士兵通常还是使用简单的头形兜。

头盔的名称 战国时代的头盔设计丰富多彩。

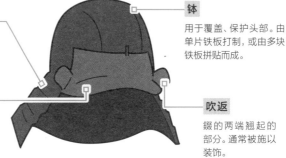

钵

用于覆盖、保护头部。由单片铁板打制，或由多块铁板拼贴而成。

锸

钵的下垂部分，可以保护颈部和后脑。

眉庇

向前突出，覆盖额头，对额头起保护作用。

吹返

锸的两端翘起的部分。通常被施以装饰。

头盔的种类

南蛮形兜

正中间为两块铁板贴合处，中间接缝呈筋状。

星兜

用铆钉将铁板连接而成的头盔。始于平安时代。

头形兜

最常见于战国时期。头部呈圆形。

突盔形兜

简化版的筋兜。头部较尖。

筋兜

钵的铁板接缝处呈筋状。

名武士的头盔时尚 给人以总大将的威严感。

本多忠胜

装饰有雄壮鹿角的黑漆头盔。

伊达政宗

带有大型月牙形装饰物。

黑田官兵卫

其特点是模仿碗的独特设计。

为追求防御性，
面部防护升级

相应人物 ▷	大名	武士	足轻	雇佣兵	农民

相应时代 ▷	室町后期	战国初期	战国中期	战国后期	江户初期

❖ 铠甲与头盔无法覆盖的重要面部护具

面部遭受攻击足以致命。即使能保住一命，如果眼部受伤，战斗力也会随之一落千丈。面具，顾名思义，是一种保护面部的专用护具。

"半首"，是自室町时代以来所使用的面具之一。由锻铁制成，涂有黑漆，用于覆盖额头和脸颊。也曾出现在描绘当时战斗场景的画卷中，是最古老的面具。

然而，半首远不足以做万全防护。当世具足出现于战国时代以后（见P72），人们制作了与之匹配的面具。"半颊"就是其中之一。半首是覆盖脸的上半部，而半颊则相反。半颊是覆盖脸颊到下颚部，围绕嘴周进行防御。作为当世具足附属的小具足，它形状多样，为了保护喉部，半颊前部还附有用以防护颈部的"垂"。

"总面"，顾名思义，是用于保护整个面部的面具。是由半颊演变而来，同时也覆盖了半首所防护的额头部分，可谓终极面具。西洋贸易带来的南蛮头盔的影响可见一斑。这些面具是由铁和炼革制成的，并涂有漆。

与半首和半颊配合使用的小具足包括"咽喉环（喉环）"和"曲环"。咽喉环是为保护喉部免受长枪和刀刺伤，与半首配合使用；曲环是像领子一样将颈部围起来，与半颊配合使用，以提升作战防御性。

此外，对于地位低下的足轻来说，一般只用"额当"来简单地保护额头。这是一件非常简单的护具，将一块铁板钉在头巾上，然后将其缠在头上。

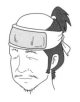

面具的种类

甚至实现面部的完全防御

当世具足登场之前，面部虽为要害，但却始终未被完全保护。面具的出现解决了这一问题。虽然无法防御铁炮的袭击，但却能有效避免刀和弓箭的伤害。

面具的防御性

覆盖整个面部，提高防御性。

半顷 防御范围: 顷~下颚

室町时代之后，用作当世具足的附属品。有时颚下带有喉部护具。

总面 防御范围: 面部整体

有些总面装饰有金牙或胡须，以彰显其威慑力。

半首 防御范围: 额~顷

早期的面具，主要应用于室町时代之前。

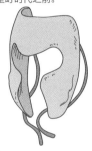

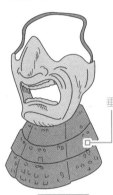

垂

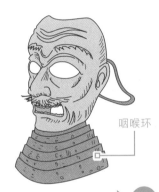

咽喉环

低 ◄─────── **防御力** ─────► 高

战国FILE

帮了影武者的大忙！

在还没有照片的战国时代，敌人不得不根据他们打听到的外貌和装备来判断是否为本人。因此，影武者作为大将的替身，只要用总面遮住面部，就很容易骗过敌人的眼睛。

铠甲缝隙处的防护装备

暴露面积虽小于面部，但为填补各个铠甲缝隙，各种各样的护具应运而生。

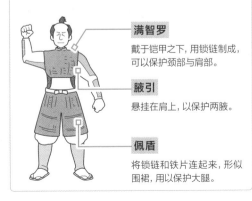

满智罗

戴于铠甲之下，用锁链制成，可以保护颈部与肩部。

腋引

悬挂在肩上，以保护两腋。

佩盾

将锁链和铁片连起来，形似围裙，用以保护大腿。

甲胄历经两千年发展，
逐渐完善其实战性能

❖ 当世具足防御力强，
兼具实用性与装饰性

据说，弥生时代就已经开始使用铠甲了。其中，"组合式木甲"是考古学上已知最古老的铠甲。此后，从古坟时代到平安时代中期，铠甲包括日式的"短甲"和大陆骑马民族的"挂甲"这两种形式。由于古坟时代的埴轮身着彼时的铠甲，因此古坟时代的铠甲易于辨认。但奈良时期的短甲和挂甲都已绝迹，所以其形状也只能根据文献加以想象。

在武士登场的平安时代，出现了名为"大铠"的铠甲，可称之为适合骑马和弓射的日本独有铠甲。大铠主要穿戴在武将和上级武士的身上，并愈发变得威武华丽，最终完善于源平时代。

另一方面，普通步兵所使用的是一种被称为"胴丸"的简易铠甲，这种铠甲更适合徒步作战。随后，从

"胴丸"中又简化、衍生出了"腹卷"与"腹当"。这是战国时代的必然趋势，因为当时的作战形式已经从骑射战转为白刃战，所以相比防御性，军队更注重徒步作战的机动性。此时，使用大铠的上级武士们也开始穿戴简易铠甲，并加上头盔和袖。

战国时代末期，足轻枪队和南蛮舶来的新兵器——铁炮成为战场的主角后，一种名为"当世具足"的新型铠甲应运而生，以应对不断变化的战术。"当世"意为"现在的""现代的"。头盔、胴丸（或是腹卷）、袖这三处附带有颊当、咽喉环、笼手、佩盾等小具足。

当世具足比大铠轻15千克左右，制作严丝合缝，以防御刀和长枪，适用于白刃战。沿用了西洋甲胄设计的南蛮胴，因其具有对铁炮攻击的高防御性而备受欢迎。一旦成为侍大将，除实用性的考量之外，为在军队中保持醒目，还常穿戴各种奇异的盔甲。

当世具足
的各部分
名称

兼备所有防御功能的铠甲

为弥补之前所述的铠甲的缺点，于是使用者对铠甲整体上又进一步加以强化。同时，减轻铠甲的重量，以便能将其应用于战国时代的快节奏战争中。

具足的构成

如此这般全副武装，便可实现全面防护。

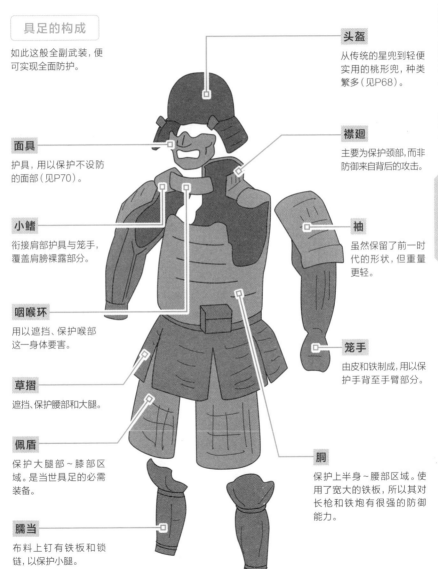

头盔

从传统的星兜到轻便实用的桃形兜，种类繁多（见P68）。

面具

护具，用以保护不设防的面部（见P70）。

小鳍

衔接肩部护具与笼手，覆盖肩膀裸露部分。

咽喉环

用以遮挡、保护喉部这一身体要害。

草摺

遮挡、保护腰部和大腿。

佩盾

保护大腿部~膝部区域。是当世具足的必需装备。

臑当

布料上钉有铁板和锁链，以保护小腿。

襟廻

主要为保护颈部，而非防御来自背后的攻击。

袖

虽然保留了前一时代的形状，但重量更轻。

笼手

由皮和铁制成，用以保护手背至手臂部分。

胴

保护上半身~腰部区域。使用了宽大的铁板，所以其对长枪和铁炮有很强的防御能力。

流程与战法

近距离作战的武器

远射武器

护具

马

标识

不同情况下的战斗

胴的种类

铠甲也是私人定制

当世具足的特征在于其胴的形状。由于可根据使用者的喜好来设计样式和选择材料，所以若使用者重视其装饰性，便可得到一副富有个性色彩的当世具足。

胴的形状　使用厚而宽的铁板，增强其防御性能。

桶侧胴

最基本且常用的胴。将铁板纵向连接，较轻便且防御性能好。

仏胴

表面光滑，看似由一块铁板制成。实际上是为了让接缝处不可见而进行了相应加工，用左腋下的合叶进行开关操作。

叠胴

用锁环将长方形的金属板连接而成。得益于连接部分可以自由移动，所以可以折叠搬运。

南蛮胴

模仿坚固的西洋甲胄制成的。由于胴体正面的中心隆起呈棱状，可使子弹或长枪的触点偏移。

地位导致的装备差异

身份越低，可用于装备的经费就越少，装备自然就越简单。

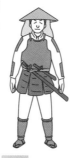

武士

虽然根据身份不同有所差异，但基本上是全副武装。

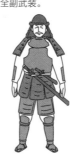

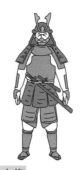

足轻

简易具足，很多时候未能保护住要害。

大将

头戴变形兜，身穿阵羽织，身穿醒目的装束来指挥作战。

铠甲的变迁

铠甲不断与时俱进

到了战国时代，更实用的当世具足得以完成。铠甲与时俱进，适应了不断变化的战争形式，愈发给人以适宜作战之感。

平安　　　　　　镰仓　　　　　南北朝　室町　战国

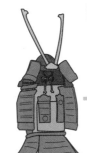

大铠

马上作战之际可移动范围大，在攻击和防御方面都很出色。不仅实用性强，同时也具有很高的美术价值。是骑马武士的装束。

逐渐变为权力的象征

胴丸

平安时代下～中级武士的穿着。其特征是简装、可快速移动，是战国时代当世具足的基础。

腹卷

胴丸的简化版。穿戴时用腹卷包裹住身体，将其从后面扣住，虽防御性低，但是易于穿戴。

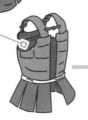

上级武士也逐渐开始使用。

是当世具足的基础。

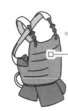

腹当

腹卷的简化版。保护范围仅限于身体的前部和左右两侧，所以便于使用者灵活移动。主要使用者是下级武士、弓足轻，或用于需要轻装作战的山岳战中。

column 武田、真田、井伊的"赤备"

"赤备"，即红色铠甲，是武田家的代名词。武田氏家臣真田家，以及在武田家倒台后接管了其家臣的德川属下井伊家继承了这一装备。以致在关原合战中，对阵双方皆为赤备兵士。

盾可以防御弓箭和铁炮吗？

相应人物 ▷	大名	武士	足轻	雇佣兵	农民		相应时代 ▷	室町后期	战国初期	战国中期	战国后期	江户初期

❖ **抵御飞来的箭和子弹，盾是传统的护具**

　　自古以来就有为了防御刀枪攻击而使用盾牌的习惯。最初，最主流的盾牌类型是"手盾"，它有一个类似把手一样的手柄，连接在一块板子的背面。也有说法指出，比喻被逼入绝境后无计可施的"束手无措"一词正是源于这个典故。

　　但是进入中世纪后，人们需用双手持刀或长枪。与此同时，铠甲的防御功能也得到了相应的发展，手持盾几乎从战场上消失了。取而代之的是固定在地面上的大型盾牌"搔盾"。

　　这个盾牌由两块垂直连接的厚板制成，宽50厘米，高150厘米，用支架立在地面上使用。这个宽度是以身体的宽度为基准，高度则是以眼睛的高度为基准。另外，通常会在其表面画上家纹。

　　搔盾在战场上一般为3面一组地横向排列，但有时也会不并排地前后交错配置，以便为攻击创造空隙。这种排列方式被称为"雌鸟羽"。

　　铁炮传入日本是战国时代的一个重要事件。传统的搔盾长于防御箭矢，但却无法抵挡这一从南蛮舶来的新兵器。对此，人们发明了"竹束"（见P104）。

　　当时铁炮的枪管里还未使用膛线，所以其威力还不足以穿透一捆竹子。此外，从其圆形形状来看，竹束的目的是为反弹子弹，而不是挡住子弹。因此，为了将其效果最大化，竹束被置于与子弹入射角成锐角的位置。竹束的种类包括需置于地面的大型竹束和需手持的小型竹束两种。

盾的用法

随着远射武器的普及而不断进化的盾

盾牌包括高度与人视线平齐的"搔盾"和短小精悍的"手盾"两种类型。起初，只要能防御弓箭就足够了，但随着铁炮的普及，还需要"竹束"来进一步提高防御能力。

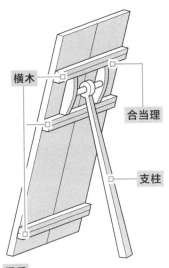

搔盾

以人的视线高度和人的身体宽度作为基准。在盾牌的防护下可以躲过弓箭，但是却无法抵御铁炮的子弹。到了江户时代，搔盾上加设了一个可以开关的窗户，以便进行射击。

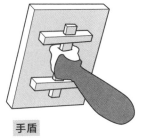

手盾

单手可持的精小尺寸。大小约为40厘米（宽）×50~60厘米（高）。

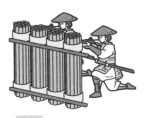

竹束

用绳子将竹子束成捆制作而成。可用于防御来自铁炮的射击。攻城之际，常用于防御对手的子弹。

移动中⋯⋯

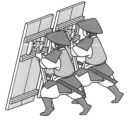

手握支柱，防御来自前方攻击的同时，向前移动。

将支柱扛在肩上搬运。

战国FILE

日本的盾使用小众？

日本的盾诞生于弥生时代，确立于平安时代，直到幕府末期都没有太大变化。但由于平安时代诞生的大铠防御性也很出色，所以个人便不再常用盾牌。

找准敌人要害

相应人物 ▷	大名	武士	足轻	雇佣兵	农民		相应时代 ▷	室町后期	战国初期	战国中期	战国后期	江户初期

❖ **在双方身着具足的白刃战中，攻击对手具足的缝隙**

随着战争的主要形式从骑兵战转为白刃战，战士们所穿的铠甲也发生了相应变化。此时，当世具足（见P72）应运而生。

铠甲头盔等护具，究竟是为何诞生的呢？自然是为了保护自己的身体。特别是为了保护遇袭则致命的人体要害而生，又根据当时的作战风格发展而来。那么，难道在白刃战中与身着当世具足的敌人相对时，对对手的要害就无从下手了吗？并非如此。

无论当世具足的装备如何齐全，总还是有可攻之处。作为一件战衣，在战斗中就不应成为穿戴者的拖累。因此，为了方便行动，白刃战所用的当世具足有很多可动部分，这对于对手来说是绝妙的破绽。

具足零件化的缺点在于边界处会产生空隙。战国时代诞生的"介者剑法（见P80）"，是为保护这些弱点免受攻击而设计的剑术，但同时也是为了攻克身着具足的敌人的攻略。

有些武器和当世具足相辅相成，即长柄武器（见P34）。以长枪为代表的长柄武器虽然也是白刃战中所用武器，但它的优势是攻击范围比刀剑更远。"长卷"和"薙刀"等等也是一样。这些长柄武器的持有者可以从远处攻击现世具足的破绽之处。比如，利用作战距离远的优势，用长卷或薙刀横扫敌人小腿，或是趁机沿腿部向上攻击对手胯部。再如，使用"薙镰"（见P81）挑起头盔的錣部将敌人斩首，或是斩击对手腋下。这些都是利用铠甲的破绽向敌人发起有效攻击的方式。

流程与战法

近距离作战的武器

远射武器

护具

马

标识

不同情况下的战斗

具足的弱点

如何穿过盔甲缝隙，对敌人造成致命创伤

当世具足虽算得上是全副武装，但普通士兵并没有钱可用于购买装备，因此他们未能完美地防御要害。在战场上找准具足的间隙、面部、血管汇聚之处等，有效地致对手以致命伤是非常重要的。

具足的弱点

由于装备的缝隙和缺点，有些部位会暴露无遗。

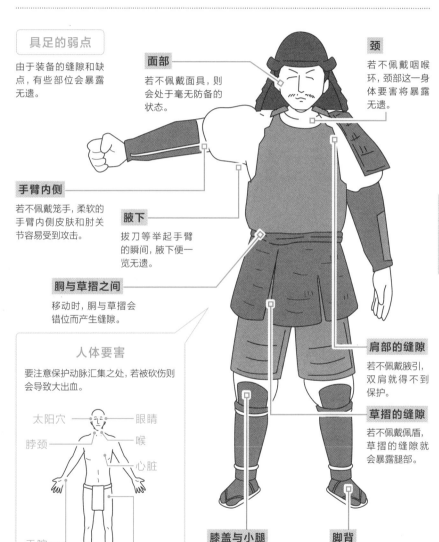

面部

若不佩戴面具，则会处于毫无防备的状态。

颈

若不佩戴咽喉环，颈部这一身体要害将暴露无遗。

手臂内侧

若不佩戴笼手，柔软的手臂内侧皮肤和肘关节容易受到攻击。

腋下

拔刀等举起手臂的瞬间，腋下便一览无遗。

胴与草摺之间

移动时，胴与草摺会错位而产生缝隙。

肩部的缝隙

若不佩戴腋引，双肩就得不到保护。

草摺的缝隙

若不佩戴佩盾，草摺的缝隙就会暴露腿部。

人体要害

要注意保护动脉汇集之处，若被砍伤则会导致大出血。

太阳穴　　　眼睛

脖颈　　　喉

心脏

手腕　　　腹股沟

膝盖与小腿

为了确保关节的活动范围，便会产生缝隙。

脚背

除非采用铁板等保护措施，否则就仅有一双布袜护脚。

相应人物 ▷	大名	武士	足轻	雇佣兵	农民		相应时代 ▷	室町 后期	战国 初期	战国 中期	战国 后期	江户 初期

❖ 为战胜身披铠甲之敌
制定多种战法

当世具足（见P72）以严密防护为目的，穿上后具有很高的防御力和机动性。对敌人来说亦是如此。因此，要攻克它，就必须有相应的对策。

以身穿铠甲作战为前提的剑术被称为"介者剑法"。其要求降低重心以避免被绊倒，拉低眉庇（见P69），眼睛朝上看，以避免被人戳中眼睛。保持这个姿势，谨慎地接近对方，从具足的缝隙中找准人体各要害反复进行攻击。

如果能瞬间击败对手的话就再好不过了，但是敌人也会采取同样的方式靠近，所以最后的结果往往是双方扭打起来。柔道比赛时，如果对手是赤身裸体的话，就很难施展技能。从攻击方的角度来看，柔道服是施展技能的抓手，可以说铠甲头盔也是如此的。

突起物、各具足的端部或接缝处，就是抓住对方、发动攻击的抓手。当开始与对手扭打之际，应迅速将其抢起，将腰刀刺入对手腹部不给对方反击的机会。接下来，就只剩将对手按倒在地，取其首级罢了。

也有人用具足自创兵法。效力于筑前黑田家的野口一成，在道场上不过是一位只会捅刺动作的稚嫩剑士。然而，在战场上他却立下赫赫战功。他总是用铁制的坚韧笼手（见P72）先挡住对手的刀，再用剑尖刺入对方具足的间隙，从而驰骋沙场。

前面已经提到了长柄武器的有效性（见P78），擅用长枪和薙刀的士兵用它们来压制身披铠甲的敌人。"铁碎棒"，虽是一种简单的武器，但能够隔着盔甲给对手造成巨大创伤，也很常用。

如何攻击身穿铠甲的敌人

为取得胜利的必要战术

身着铠甲，征战沙场，赴一场生命之约。装甲战士必须使用他们的固有战斗方式和武器来击败他们的对手。为此而制定的战法，不仅只有所谓的正攻进攻一种。

介者剑法　当双方都身着盔甲时的有效剑法。

实战性战法　用笼手挡刀的战法。

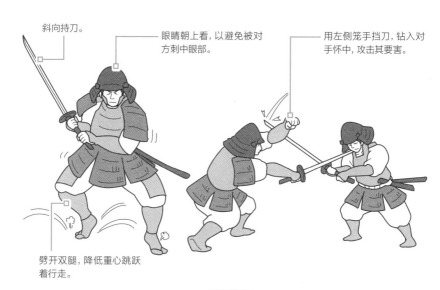

斜向持刀。

眼睛朝上看，以避免被对方刺中眼部。

用左侧笼手挡刀，钻入对手怀中，攻击其要害。

劈开双腿，降低重心跳跃着行走。

POINT

长柄武器有利于攻击身穿铠甲的敌军！

其优点是可以在不接近对手的情况下，让其失去平衡，或对其造成伤害。

薙刀
作战距离远，可以横扫对手小腿或攻击其腹股沟。

棒
虽简单，但如果用棒攻击对手面部或躯干，可对其造成巨大伤害。

薙镰
可挑掉铠甲的部件，斩断对手的脖颈或腋下。

铁碎棒
适合抡击。具足无法抵御铁碎棒的攻击，若被击中足以致命。

骑马武士不富不成

❖ **骑马武士驰骋沙场，在战场上展现迷人风采**

每当日本时代剧电影中出现战斗场面，特写镜头就会切到骑马武士。这样做无疑是因为比较容易吸引观众。然而，在战国时代，骑马武士并不似从前活跃，反而被步兵取而代之，成了交战的主角。

即便如此，骑马武士依然占据特殊地位。骑马武士是需具备一定经济实力的荣誉职务，以俸禄200石以上为基准。但这根据地域不同也有所差异，甲斐武田家要求105石以上，关西地区则要求500石以上。

骑马武士不会单身奔赴战场，一般都有随从陪同，如负责马匹的马夫、持枪者、侍从者、行李员等。其中，战斗要员只有侍从者和持枪者。据说除此之外，较宽裕的人还会牵有备用马匹。

如上所述，虽说足轻演变为当时战场的主角，但骑马武士凭借其优越的机动性和突围能力，成为冲出敌阵重围的重要兵种。骑马武士手持主要武器——长枪，骑马深入敌阵，在敌人腹地展开近战。虽说个人使用长枪进攻多为刺杀，但是在乱战中使用扫腿、抢击等方法更加有效。如果长枪过长，骑马时则不便于进行上述攻击，因此骑马武士所持的长枪一般约3～4米。此外值得一提的是，由于马匹承担了盔甲的重量，所以骑马武士的配备要比步兵齐全。

战场上的马匹高约120～140厘米，虽然个头小，但性情粗暴。除了作为战马外，马在农耕和运输方面也发挥着重要作用。因此，战国大名非常重视马匹，并尽力确保在领地内定期举办马市。

装备与马的大小

骑马武士行动时携带有重装备

骑马武士这一战场上的重要力量，在行军之际必定会带有几名随从。这样一来，装备的重量得以分散，马或马背上的骑马武士都不会有过重负担，能够轻松前行。

骑马武士的装备

骑马武士周围必有随从。

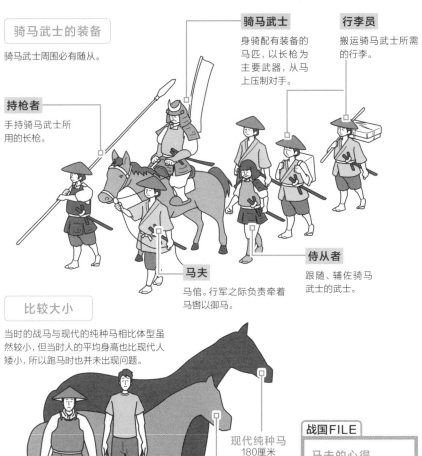

骑马武士
身骑配有装备的马匹，以长枪为主要武器，从马上压制对手。

行李员
搬运骑马武士所需的行李。

持枪者
手持骑马武士所用的长枪。

马夫
马倌。行军之际负责牵着马辔以御马。

侍从者
跟随、辅佐骑马武士的武士。

比较大小

当时的战马与现代的纯种马相比体型虽然较小，但当时人的平均身高也比现代人矮小，所以跑马时也并未出现问题。

现代纯种马
180厘米

当时的马
120~140厘米

当时的人
150厘米

现代人
170厘米

战国FILE

马夫的心得

马夫肩负着保管主人战马这一重要任务，需比一般足轻携带更多装备。其中包括喂马喝水的臿子，马发狂时为安抚马匹而插进其鼻中的棍子等，马夫需要付出相当大的体力劳动。

骑马武士和步兵不同的扭打招式

相应人物 ▷	大名	武士	足轻	雇佣兵	农民		相应时代 ▷	室町后期	战国初期	战国中期	战国后期	江户初期

❖ **占据有利位置，是夺取优势的关键**

战国时代以前的战法规定，首先由具有超强机动性的骑马武士发动突击。然而，当足轻枪组（见P38）成为战场主角后，骑马武士的出场率便随之降低。因为即使骑马武士的突击力再大，要穿透密密麻麻的长枪之林也并非易事。相反，一旦落马，就将面临被刺身亡的结局。

但是，骑兵作战并未完全消失。在某些战斗中，骑马武士们为取对方首级会发起攻击。这种马上作战，是自古以来单兵作战的主要形式，需要一定的技巧。

当骑马武士擦肩而过时，双方稳稳地坐于马鞍之上，抓住敌人最近侧的肩膀或腰部，使其身体打斜。这样一来，敌人的身体便会脱离马鞍，随后要将其压制在自己的马鞍上，最后迅速取其首级。

若与对手一同落马，则需立刻占据有利的进攻位置。最重要的是，要先于对手拔刀，在盔甲的缝隙处连刺3刀，使对手失去战斗力。

另一方面，成为交战主流的步兵徒步作战也有其相应诀窍。当战士们身穿当世具足（见P72）进行全副武装时，其铠甲各部分都无比坚实且无缝隙，一般的技巧都不足以将其破坏。于是乎，首先是要抓住对手头盔或铠甲的突出部分，与对手扭打以占据有利姿势。随后，当成功压制住对手时，迅速用刀击打其下腹部，使其失去战斗力。

当试图提起敌人头部，亦或是刚取下敌人首级之际，大多会遭到其他敌人的进攻。此时要多留心，避免露出破绽。

扭打的招式

各种扭打的打法

战国时代，作战形式发生了变化，如前所述，从马上作战转变为徒步作战。让我们来具体看看这两种作战方式之间的区别。

马上扭打

擦肩而过之际相互拉扯，试图将对手斩首之法。

① 坐稳马鞍，用力蹬住马镫。

② 擦肩而过之际，将手搭在对手右肩或腰部，使其身体打斜，脱离马鞍。

⑤ 倘若双双落马，便直接进入肉搏战，奋力将对方斩首。

④ 当敌人脱离马鞍时，将其压制在自己的马鞍上，将其斩首。

③ 握住并扭转敌人的右手腕，拉住其衣领或铠甲的袖子，将其拉向自己。

徒步扭打

利用盔甲压制对手之法。

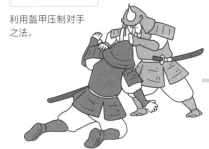

① 抓住铠甲的突起和头盔部，扭转敌人的身体，占据有利姿势。

② 用刀捅刺对手，削弱其战斗力，并将其压制。然后，将其引颈斩首。

战马在战斗中同人类一样全副武装

❖ 马具与保护装备

战国时代，骑马上战场是高位者的特权。这自是不言而喻的，毕竟需要有雇佣马夫和持枪者的经济能力。另一方面，跟随骑马武士的马夫还必须随身携带各种各样的马具。

提到马具，便会马上想到"鞍"和"缰绳"。"辔"用于操纵缰绳，"马笼头"则用于将马辔固定在马嘴之中，"镫"用以搭放足部。除此之外，还有一般人还不太熟悉的，用以覆盖马腹部侧面的"泥障"。以上是保留至今的基本马具。另一方面，在还没有马掌铁的时代，人们使用"马草鞋"这一特殊马具来有保护马蹄。

到中世纪为止，骑马武士的基本作战方式是在马背上拉弓射箭。但到了战国时期，战争形式变为士兵们手持长枪或太刀冲锋陷阵。随着这种作战方式的变化，需要有盔甲来保护马匹免受敌人的攻击，这便是"马铠"

和"马面"的由来。

在战争中，马的中箭部位通常是在马的前腿上部或后腿根部的凸起部位。此外，尾巴根部也是马匹的一处要害，因为这个部位一旦受到攻击，会导致马匹后脚站立，致人落马。利用马铠能有效防止马的躯干至臀部受到攻击。

而保护另一处要害——马鼻的护具即为马面。为减轻沉重的铠甲和武士本身对马造成的负担，马面是用皮革和薄铁制作而成的。到了16世纪末，对马匹的武装基本上分为马面、前甲（头和胸）、后甲（背和臀）三处。

据说织田信长第一次出战时头戴红筋头巾，身骑一匹配有金马铠的黑鹿毛马。有些时候，马匹披挂的盔甲并不用于其最初的保护目的，而是用于彰显军队阵容。

马具的种类

弥补马匹弱点的装备

骑马武士的弱点其实就在于"马"本身。正所谓"射人先射马"，马在战场上往往很显眼，容易成为狙击目标。弥补这一弱点的正是马匹的装备。

马具

自古坟时代以来，人们就开始使用巧妙的工具来驭马。

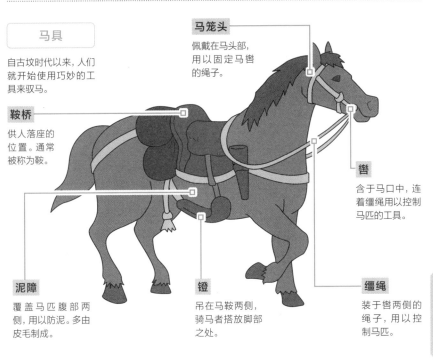

马笼头

佩戴在马头部，用以固定马辔的绳子。

鞍桥

供人落座的位置。通常被称为鞍。

辔

含于马口中，连着缰绳用以控制马匹的工具。

泥障

覆盖马匹腹部两侧，用以防泥。多由皮毛制成。

镫

吊在马鞍两侧，骑马者搭放脚部之处。

缰绳

装于辔两侧的绳子，用以控制马匹。

马之铠甲

类似于人类的盔甲，可将马匹全身覆盖，以保护马匹。

马铠

将铁板和皮革缝入麻布中，用以提高防御性。覆盖马匹全身。

马面

保护马鼻子这一要害。模仿龙颜，同时增加了威慑效果。

战国FILE

战国大名的著名爱马

一匹好马，是大名的身份象征。这就是为何一些名马时至今日仍能为人所熟知，如武田信玄的黑云、上杉谦信的放生月毛和本多忠胜的三国黑。

寻找"马印"和"旗印"，找到将军的位置

❖ 从远处看也能一目了然的战场指挥官的标志

欲在战场上识别各级别的武将、指挥官，最简单方法就是寻找其"马印"。总大将可从马印的位置确认各前线指挥官的动向和战局的变化，并采取下一步行动。同时，各指挥官驰骋于战场之际，也需明确总大将马印所在的本阵位置。

只有侍大将以上级别的武士才能持有马印。拥有马印本身，就是战国时代一种地位的象征。当时还设有专门负责保管马印的"持马印者"，正是因为马印是象征着诸位武将的重要物品，由此"持马印者"使命的重要性亦可见一斑。

实际上，直到战国时期，马印才开始出现于战场上。在此之前，名为"旗印"的纵向长旗发挥着与马印相同的作用。然而，随着战国时期战争规模扩大，个人也开始使用旗帜，这导致了战场上的旗帜激增。但这样一来旗印便失去了其原本功能，因为使用旗印的目的本是为了区分指挥官的位置。于是，一些不同于旗印形状的马印应运而生。

随着时代的变迁，为从远处看来也能一目了然，人们开始多用华丽而精心设计的旗帜。后来这些旗帜也就成了各军团的身份象征。

例如，武田信玄的"风林火山旗"十分著名，其源自于中国古代兵书《孙子兵法》中的"其疾如风，其徐如林，侵掠如火，不动如山"一文。丰臣秀吉把表面贴有黄金的倒葫芦作为马印，这是源于秀吉攻陷稻叶山城之时竖起的千成葫芦这一典故。

士兵们高举代表统率自己的武将身份的旗帜，团结一致，骁勇作战。

两印

精心设计，以便从远处看来也一目了然

在鱼龙混杂的战场上，随时知道自己指挥官的方位是集团作战的关键所在。这些记号具体是如何标记的呢？让我们来仔细看上一看。

如何携带马印　士兵手持马印，侍立在骑于马上的指挥官身边。

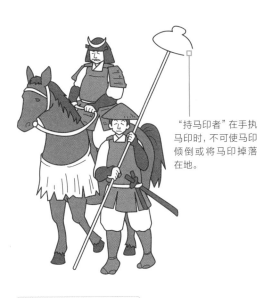

"持马印者"在手执马印时，不可使马印倾倒或将马印掉落在地。

POINT
两印的差异是……

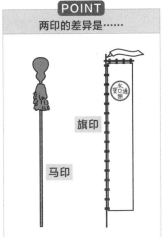

旗印

马印

旗印在战国时代之前就已投入使用，是将旗子系在一根棍子上。马印派生于战国后期，相比之下更为醒目。

著名的战国大名之印　运用了各种个性化文字与形状。

织田信长的旗印

使用了中国明朝年间的货币——"永乐通宝"。

武田信玄的旗印

写有引自兵书《孙子兵法》中的原文（也有观点指出此文实则创作于后世）。

疾如风　徐如林
掠如火　不動如山

石田三成的马印

由一根顶部带有环状物的杆子和环中垂下的红色纸条组成。

丰臣秀吉的马印

将黄金葫芦倒置。每赢得一次战争的胜利，便增加一个葫芦。

在战场上
用以展示自我的必需品

相应人物 ▷	大名	武士	足轻	雇佣兵	农民

相应时代 ▷	室町后期	战国初期	战国中期	战国后期	江户初期

◆ **个人旗用于分辨敌我，**
是在战场上保持醒目的必需品

除了显示指挥官或部队所在位置的马印和旗印之外，小旗被用以识别个人。这些小旗也被称为"靠旗""旗指物"或"指物"。

士兵们将旗柄的上半部穿过具足背面名为"合当理"的金属零件，将旗柄的下半部穿过名为"受筒"的金属物，再将旗柄底端插入一个名为"待受"的装置中加以固定。如果具足上没有这些固定装置，有时便会在腰带上安装一个较小的固定用具。

靠旗根据其固定在旗杆上的方式可分为"乳付旗"和"缝含旗"两大类。形状主要分为"四方（正方形）"与"四半（1.5倍正方形大小的长方形）"两种。

旗布套于杆子（手柄）之上的环形物被称为"乳"。乳付旗就是指带有此"乳"的靠旗，当用于军事用途时，旗帜的标准尺寸为1丈2尺（约3.6米），但较小的旗帜也可被用于个人的具足上。其特征是垂直方向乳数为12，代表中国的十二生肖；水平方向乳数为5，代表五行。缝含旗是一种将竿子穿过旗面的部分用袋子缝起来而制成的牢固的旗帜，此风格逐渐成为主流。

在设计方面，既包括军中统一的共通旗帜，也包括个人所有的"个人指物"。统一设计的靠旗包括负责将总大将的命令传达给各部队的"使番"、胜似亲卫队的"马回众"所使用的旗帜等。侍奉于大将身侧的"母衣众"所使用的母衣也是其中的典型例子。

虽说个人可以自由地设计自己的指物，但是也需要得到上级的许可。渴望在战场上建功立业的士兵们，为让自己脱颖而出，设计了许多十分精巧的旗子，但据说也有一些老将为逐渐升级的奇葩设计而倍感苦恼。

靠旗的种类与装备方法

作为战场上引人注目的个人标志而受重用

不同于马印或旗印，靠旗是普通士兵的个性标志。这些飘扬在嘈杂战场上的靠旗，在用于识别每个士兵方面是功不可没的。

靠旗的基本知识　靠旗的基本形状分为两种。

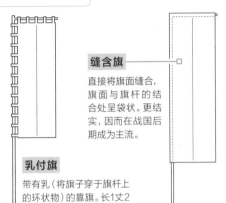

缝合旗

直接将旗面缝合，旗面与旗杆的结合处呈袋状。更结实，因而在战国后期成为主流。

乳付旗

带有乳（将旗子穿于旗杆上的环状物）的靠旗。长1丈2尺（约3.6米）的较大旗子。

基本的固定方法

用装于背部的配件将旗固定。

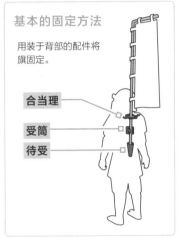

合当理

受筒

待受

各种个性化靠旗　有些靠旗追求个性化，以便在战场上能脱颖而出。

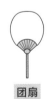

团扇

钓钟

驹

三阶笠

战国FILE

光荣的母衣众

母衣是指战马之上的武者背后的大布袋。这是只有被任命为使番后才有资格配备的特殊装备，并需事先在其上书写自己的姓名。即使阵亡，也有母衣包裹首级，因而被尊称为"有名的武士"。

避免自相残杀，
用标识区分敌我

相应人物 ▷ | 大名 | 武士 | 足轻 | 雇佣兵 | 农民 ｜｜ 相应时代 ▷ | 室町后期 | 战国初期 | 战国中期 | 战国后期 | 江户初期

◆ **用于识别个人的袖印**
是分辨敌我双方的必需品

战国时代，当大军作战时，在混战中有时很难区分敌我。这样一来，甚至可能出现互相残杀的情况。为避免此类情况发生，士兵会使用各种标识来区分敌我双方。

其中最重要的标识当属"袖印"。袖印多用布制成，是在己方铠甲的袖子上标有共同的标记。同样的标记有时也被贴在势必会带上战场的弓的末端，或者被贴在刀鞘上，作为"刀印"使用。此时，便用右卷、左卷、多处卷等卷法来区分敌我。所谓"笠印"，虽然有时单指斗笠上标有的统一记号，但同时也可指包含袖印在内的所有用于识别的记号的统称。

人们有时会在腰带处插上小旗。这些小旗被称为"腰差"，但和袖印一样，有时也被统称为笠印。

在战场上使用武器之际，一个右撇子大多会将身体的左侧向前方挺出。因此，通常会将用于识别的袖章佩戴在左侧的袖子上。可这意味着袖标是朝向敌人的，因此在混战中经常会被扯掉。此时，暗语可以取而代之。然而，在命悬一线的千钧一发之际，要记起并说出这些暗语并不容易。因一时说不出暗语而被同伴误杀的情况也不在少数。

最终，当固定插旗所用的铠甲背部金属零件出现后，士兵们就不再将旗子插在腰间，而是开始在背上插入一些较大的旗帜。这便是所谓的靠旗（见P90）。其中也有一些士兵并未背负旗帜，而是背上用纸或轻薄木板制成自身特有的标记。

士兵所佩戴的标识

可见的标记与暗语

在与死亡只有一线之隔的战场上，判断敌友的那一瞬间足以致命。特别是在战争大规模化、动员士兵人数增加的战国时代，判断难度很大。这就是为何必须借助标记来进行辨别的原因。

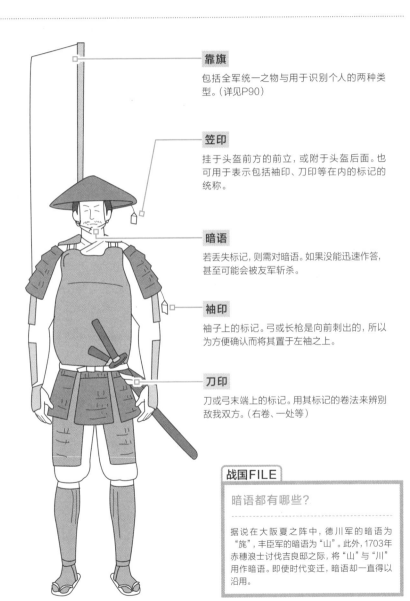

靠旗

包括全军统一之物与用于识别个人的两种类型。（详见P90）

笠印

挂于头盔前方的前立，或附于头盔后面。也可用于表示包括袖印、刀印等在内的标记的统称。

暗语

若丢失标记，则需对暗语。如果没能迅速作答，甚至可能会被友军斩杀。

袖印

袖子上的标记。弓或长枪是向前刺出的，所以为方便确认而将其置于左袖之上。

刀印

刀或弓末端上的标记。用其标记的卷法来辨别敌我双方。（右卷、一处等）

战国FILE

暗语都有哪些？

据说在大阪夏之阵中，德川军的暗语为"旌"，丰臣军的暗语为"山"。此外，1703年赤穗浪士讨伐吉良邸之际，将"山"与"川"用作暗语。即使时代变迁，暗语却一直得以沿用。

原野、河流和城堡

—— 受欢迎的交战场所

| 相应人物 ▷ | 大名 | 武士 | 足轻 | 雇佣兵 | 农民 | 相应时代 ▷ | 室町后期 | 战国初期 | 战国中期 | 战国后期 | 江户初期 |

◆ 两军一决雌雄之际 首选开阔之地

历史上的战役通常以其交战地点来命名。粗略一览便可发现，"野""原""川"这些文字格外显眼。自古以来，地名就被用以描述当地的特征。野、原、川这些字样可以证明当地为原野或川原。换句话说，当时合战大多发生于原野或川原这样的开阔地带。毕竟大部队之间发生冲突，自然而然会选择开阔场地作战。

1600年的关原合战是以原命名战役的典型例子。此战场为盆地，南北向夹于山地之间，是汇集了中山道、北国街道和伊势街道的交通要道。这片连接近畿地区和东日本的土地，正是672年壬申之乱的战场。

以川命名的著名战役包括源平合战期间发生的富士川之战和宇治川之战等。战国时代，织田、德川联军和浅井、朝仓联军双方对阵的姊川之战

也广为人知。

之所以选择川原及其周边地区作为战场，其中一点原因可能是由于不同于现代，当时的河川流域地势开阔。但同样不容忽视的是，在许多情况下，河川=国境。河川是保护自身领土的天然屏障，因为进攻者在渡河时便会处于劣势。相反，若能盘踞一条河流，便可一举入侵对手领土，因此河川不可避免地成为了主要战场之一。

另一方面，以"山"命名的战役极少，大概也是由于真正意义上的山地作战非常之少，充其量也只是互攻营垒。有些战役是以"峠""坂"或位于山谷之间的"狭间"命名的，尽是些难以防守之处。这些地方多用于奇袭或撤退战，而非主战场。

战场的特征

攻守的优劣势因地而异

战国时代,虽说开阔地带经常被选为决战之地,但除此之外也有许多其他场所可用于作战。战术的关键是要把握地形对攻防便利性的影响。

易攻

峡间

峡间是指位于山脊之间的狭长地带。大部队在此处无法布阵,小规模奇袭则较占优势。

峠

由于地处交通要道,因此敌人会向此处进军。从高处进行伏击便可占据优势。

川

多为国境,且河川沿岸土地开阔,易于交战。

易守

山

山中难以布阵,因此不会发生正面冲突。至多演变为互攻营垒,双方很难真正开战。

原

大部队激战之际,必然会选择开阔之地作战。

城

躲于城中的原因是为弥补与敌军在兵力上的差距。此地可谓易守难攻。

战国FILE

突袭的理想选择——作战于畷

畷是指湿地间的小路。由于敌军在追击佯装溃逃的诱饵时,一时无法布阵,因此畷是适用于奇袭的战场之一。1584年的冲田畷之战中,岛津家久毅然采取了岛津家所擅长的钓野伏(见P24)战法。由于其敌人龙造寺军遭遇奇袭时正行军于蜿蜒的小路,致使其束手无策,全军覆没。

破坏船只，
将敌人推入海中

相应人物 ▷ | 大名 | 武士 | 足轻 | 雇佣兵 | 农民　　相应时代 ▷ | 室町后期 | 战国初期 | 战国中期 | 战国后期 | 江户初期

❖ 左右海战胜负的
水上专家

海战的基本原则与陆战相同。战斗开始时，海军部队用弓箭作战，当彼此接近对方时，用耙子将敌舰拉近。最后一步则是白刃战。登上对手船只时，即在船与船之间架起木板。

战国时代初期，名为"小早"的快船经常被用于海战。小早全长10米左右，有橹10支。中型船"关船"虽不比小早，但也能够快速转小弯，且配有矢仓，拥有军舰所需的所有性能。全长20米以上，有橹40~80支。到了战国时代中期，大型"安宅船"登上历史舞台，安宅船不仅配有矢仓，还配有天守。此大型船全长20~50米，可容纳100人。船上设有用于铁炮队攻击的铁炮狭间（射击时可藏于其后的射击口），可谓是海上的要塞。

海上作战的武器也有其特征。

虽然陆战的主流是使用长枪进行集团作战，但在海上并没有足够的空间。因此，海上作战的主要形态是摧毁对方船只，或将敌船拉近后将对方赶入海中，最常用的武器是耙子。另一种有效战术是使用火矢或焙烙火矢（见P66）烧毁敌人船只。为增加射程，十分流行用捆绑竹子的弹簧装置进行射击。

当时海战的主角，是原本被称为海贼的水军部队。在和平时期，他们会向往来于其势力范围内的船只征收通行税等，或者受雇于大名，担任警备。但在战时，他们便作为雇佣兵集团参与作战。建立江户幕府的德川家康害怕海军，于是便让他们搬迁至一处不临海的盆地，此举足以显示当时海军的强大力量。

海上武器

海上方才有效的武器

正因为船只航行于海上，所以才有推敌入海或烧船等海战特有的作战方式。交战双方使用多种工具，其中包括三类军舰以及各种海军专用武器等。

关船

用以保护安宅船的中型船。全长20~25米。兼备速度、攻击、防御性能。

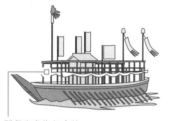

配备有名为矢仓的防御空间。

小部队作战，使用焙烙火矢击沉敌船。

小早

可快速转小弯的小型船。全长约10米。从战国初期开始用于游击战，是海战的主力。

用椋木或樟木制成的防护设施覆盖战船。

安宅船

出现于战国中期，兼备防御力与耐久力的大型船只。全长20~50米。可用于海上封锁，是海上要塞。

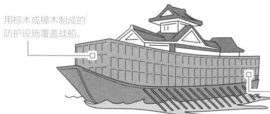

船体护板上设有狭间（射击口），用于发射远射武器。

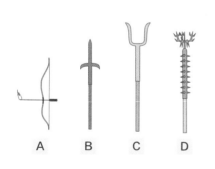

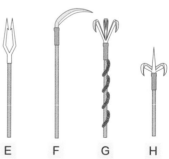

A　B　C　D　E　F　G　H

A 火矢：发射燃着火的箭矢，引燃敌船。

B 船枪：用于刺杀、钩住对手。

C 琴柱：内侧带有刃刀，推按对手将其斩首。

D 狼牙棒：钩住或推按敌人，使其落海。

E 锋：鱼叉的变形版本，内侧有突起。

F 藻外：能钩住并斩断敌船的船帆与船网。

G 耙子：最常用武器。其上带有锁链，因此即使折断手柄，依然不会掉落，十分便利。

H 船用耙子：刃尖较小，带有钩子用以钩拽对手。

直到战国中期，城堡才设有豪华绚烂的天守阁

❖ 随着时代变迁而变化的战国时代的城堡

自织田信长登上历史舞台后，提起日本城堡，人们多会想起拥有豪华天守阁的巨大建筑物。在此之前，战国大名居所后面的山岳地带一般建有堡垒，用以交战。例如甲斐守护武田氏所居住的城堡为"踯躅崎馆"，其背后有被称为"要害山城"的最终根据地。也就是说，踯躅崎馆是政厅所在地和大名的居住区域，而要害山城则为紧急情况之际的防御设施。

在其后的战国时代，战争成为常态，而每当作战时都要从平地上的住所移动到山上的堡垒，非常不便。于是，山上的城堡中也增加了永久性设施，供平时居住。然而，山上的城堡湿气重，环境也并不舒适，所以许多大名即使在山上建了住所，也会选择住在山麓。

山城衰落的主要原因是由于铁炮的普及。在铁炮普及之前，山城一直以坚不可摧著称，但铁炮的远距离射程意味着山城过去压倒性的防御能力在逐渐下降。再加之各地战乱逐渐平息，幸存的大名控制着整个国家或数个郡，这样一来，山城在迅速向各地传达其指令、确立其统治地位方面，就产生了诸多不便。

因此，在战国后期，传统的山城被建在平原丘陵上的平山城所取代。这些平山城由于高低差而具备了防御优势，同时又兼具平地的便利性，彰显出了大名在该地区强大的统治力。水运，承载了当时一部分运输功能。为借助水运，有些城堡选建于水边，这不仅仅是出于防御目的，更是出于水运对和平时期政治、经济影响力的考量。这便是城堡的形态会随时代而变化的原委。

城堡的种类

建于日本全国各地的城堡种类

战国时代，日本全国筑有5万座城。战国初期，应急用的堡垒建于山上，但是由于交通不便和城下町建设的必要性，故逐渐向平地转移。

战国时代的主要城堡　城的种类可分为4大类，其中平城为最主流。

山城

利用山脊等天然地形，建于险峻的山区。领主的居所建于山麓。

优势：利用山地筑城成本低
劣势：交通与用水不便

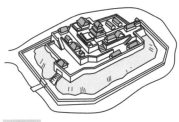

平山城

建于交通便利的沿河山丘或台地边缘地带。城墙内侧设有城主的宅邸。

优势：交通与用水方便
劣势：填土等筑城成本很高

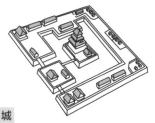

平城

建于平地，与其他种类的城堡相比规模甚大。用高大的石墙与护城河增强其防御力。

优势：可屯驻大部队
劣势：防御力薄弱

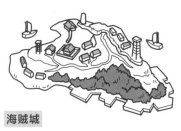

海贼城

用作水军大本营。其中一个典型例子是濑户内海的村上水军所居住的城堡——来岛城。

优势：防御力强
劣势：交通不便

column 筑城需要领民的协助

一旦决定建城，首先要选定土地。随后，便进入作业工序，其中包括名为"普请"的基础工程与名为"作事"的城门、御殿、天守的建造工程等。此时，负责运送木材和石材的便是在领内的领民们。若要讨论战国时代，我们永远无法回避开这些"无名之辈"。

火攻与水攻

—— 不惜一切只为攻城

| 相应人物 ▷ | 大名 | 武士 | 足轻 | 雇佣兵 | 农民 |

| 相应时代 ▷ | 室町
后期 | 战国
初期 | 战国
中期 | 战国
后期 | 江户
初期 |

❖ 火攻亦或是水攻，不惜一切只为攻城

战国时期的城堡是木造的。这意味着守城方必须时刻对火灾保持警惕，而攻击方自然想动用火攻。这正是远射武器发挥作用之处。攻城方和守城方之间展开了一场火力争夺战，攻城方用火矢放火，而守城方则在抵御侵略的同时试图扑灭大火。因此，建于安土桃山至江户时代的城堡都建有石灰墙和瓦片顶，以防止火灾。

然而，火虽然可以点燃木制部分，却不能烧毁石墙和土堆。此时，一个更有效的方法便是使用水攻。尽管前提条件是该城堡必须位于河流旁边的低洼地带，但使用水攻城的确具有很强的冲击力。即使城堡并没有完全被淹没，但水会使石墙和土垒更容易坍塌。最重要的是，这将有效打击守城方的士气。浸水后的城堡卫生状况也非常恶劣，所以如果走到这一步，攻陷城堡已是势在必得。

如果附近没有水源，可以采用土攻，即挖一条隧道进入城堡。然而，与水攻一样，此类攻城战需要大规模的土木工程，这对于一支小部队来说是不可能的，是只有大国才能使用的特殊手段。

在没有上述大量准备的情况下，最有效的进攻方式是兵粮攻（截断敌军粮道）。因为需要将城堡包围得水泄不通，所以如果没有一定程度的兵力的话是不太可能实现的，但是其最大的优点是能在减少自身战斗力损失的同时，对守城方予以打击。丰臣秀吉就擅长攻城战，而且特别喜欢这种攻击方式。攻城战中秀吉的智谋出众，他会在围攻城池前购买城内的大米，或将城周边居民赶入城内以加速城内军粮的消耗，不愧是战国第一攻城高手。

攻城战①

以力量压制对手的攻城战正攻法

敌方士兵攻城之际，其进攻方式也有很多种。其中最受欢迎的战术是"力攻"。顾名思义，这是一种用强力进行突破的战术，同时它还有一个重要原则。

力攻

正攻法战术凭借压倒性人数优势攻陷敌城。

井楼矢仓

在城堡周围建造名为"井楼矢仓"的瞭望台以监视城内。

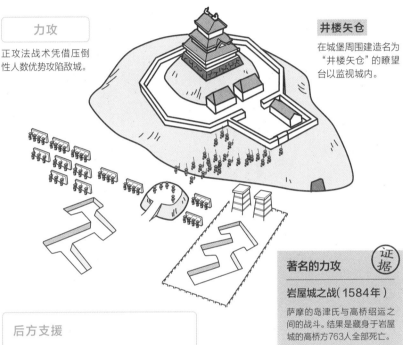

著名的力攻 证据

岩屋城之战（1584年）

萨摩的岛津氏与高桥绍运之间的战斗。结果是藏身于岩屋城的高桥方763人全部死亡。

后方支援

后方支援部队对于掩护突击部队来说是不可或缺的。有时会向城内发射火矢，以引起火灾。

弓队

射程远，射速快，弓兵也活跃于攻城战中。

铁炮队

一般来说，攻城始于铁炮队的炮击。此举亦含有威慑之意。

战国FILE

3对1法则

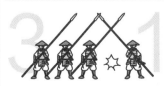

由于城堡的防御性强，进攻方所需人数是守城方的三倍。此外，力攻也意味着两者的正面碰撞，会造成双方众多伤亡。

使用水火发动进攻的战术

其实攻城的方法多种多样，不仅只有通过集结压倒性军力，用武力强攻的"力攻"这一种。攻陷坚固城池最常用战术也包括使用火与水。守城方将因此不堪一击。

火与水

烧毁或溺亡，两种战术皆残酷。

火攻

不仅放火烧城，同时还烧毁粮食、物资和桥梁等以削弱对方的战斗力。

火矢的构造

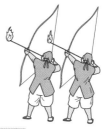

火矢

箭头里塞满了易燃的油纸和其他材料，点火后发射。

著名的火攻战　证据

火烧比睿山（1571年）

织田信长向敌对的寺社势力发动火攻。死亡人数高达1500至4000人。

水之汹涌威力

水之力

用水之力封锁交通与补给路线，大大降低对手的战斗力。

水攻

拦截城堡周围的河流，将整个城池淹没。即使是铁炮之类的火器也派不上用场。

著名的水攻战　证据

水淹高松城（1582年）

织田军的羽柴秀吉与毛利军之战。秀吉巧妙设计，发起攻城战，水淹高松城。

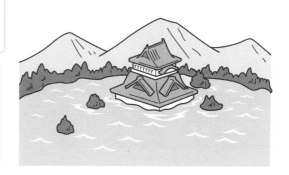

攻城战 ③

非正攻法的奇策兵法

攻城战中不可不提的兵法是"兵粮攻"。这是一种被频繁使用的战术，许多大名因此而失城。另一种不常用的战术是"土攻"。

兵粮攻 对敌城实现全包围，切断包括大米在内的粮食、武器弹药等供给。

对饥饿的恐惧

通过切断粮食供给来削弱敌人的抵抗意志，有利于下一步占领城池。

著名的兵粮攻战 〔证据〕

渴杀鸟取（1581年）

羽柴秀吉围攻吉川经家所藏身的因幡鸟取城。城内饿死者比比皆是。

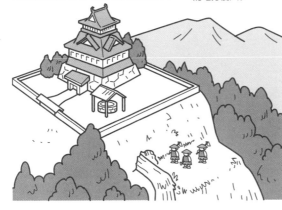

进攻之前，以高价买走该地区所有的大米和粮食。

亦会在城下埋放炸弹以将城堡炸毁。这是只有该领域的专业人士才能实现的战术。

土攻

亦被称为"穴攻"，挖掘通往城内的地道，企图从意料之外的地方侵入。

挖洞达人

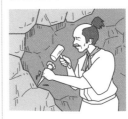

以名为金掘众的矿区掘金者们充当劳力。

著名的土攻战 〔证据〕

攻打松山城（1563年）

武田信玄与北条军一同攻打松山城之际使用了土攻。

为攻城而不断进化的兵器

随着铁炮的传入，攻城战的形态发生了巨大变化。战国时代后半期开始出现各种各样的攻城兵器，采取了前所未有的灵活战术。其中一些非常先进的技术，甚至让人难以相信他们出现于那个时代。

攻城兵器的种类① 使用攻城兵器，用于射击敌人或攻击城堡。

龟甲车

据说在其前端安装有尖锐的圆木，用以破坏城门等。

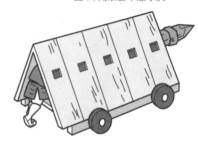

走櫓

一种木制高架瞭望台。根据江户时代的军事书籍记载，似乎亦存在带轮子的走櫓，但并无定论。

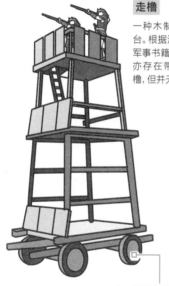

对于是否装有轮子还未有定论。

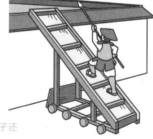

行天桥

用于翻越土垒或石砌城墙的梯子。底部安有轮子，可移动。

竹束

用绳子捆住的竹捆。很坚固且原材料在当地易于采购，因此应用于全国各地。

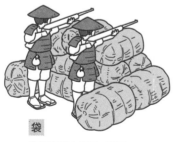

袋

堆起来的土袋子，用作路障。

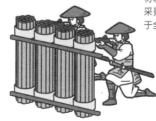

攻城兵器②

在枪林弹雨中冲锋陷阵

在道路崎岖的日本本土，轮式攻城武器并不常用，但也并非完全没有实战例子。一般在崎岖不平的道路上先将其拆解，然后在战场上重新组装。

攻城兵器的种类 接下来重点介绍既能防御敌人攻击，同时又能发动进攻的攻城兵器。

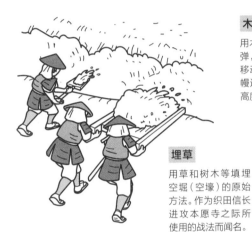

木幔

用木板防御弓箭和子弹，可用平板车进行移动的兵器。有些木幔还可以调整木板的高度。

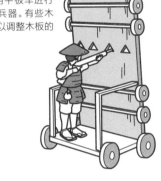

埋草

用草和树木等填埋空堀（空壕）的原始方法。作为织田信长进攻本愿寺之际所使用的战法而闻名。

到了战国时代后期，改用铁板，提高了防御能力。

转盾

可从狭间放箭或开枪的移动式盾牌。在大阪夏之阵中，使用了一种由铁板制成的、可以抵御枪击的大型盾牌。

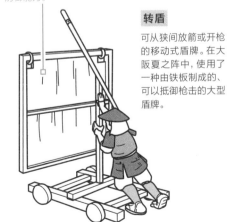

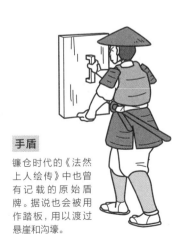

手盾

镰仓时代的《法然上人绘传》中也曾有记载的原始盾牌。据说也会被用作踏板，用以渡过悬崖和沟壕。

守卫城堡的万全之策

相应人物 ▷	大名	武士	足轻	雇佣兵	农民		相应时代 ▷	室町后期	战国初期	战国中期	战国后期	江户初期

◆ **在赌上武士意志的守城战中，一切构造都只为打败敌人**

对于攻击者最有效的防御方法还要属远射武器。正因为弓箭和铁炮能从高处射击，所以对守城方非常有利。几乎所有的东西都可以用来防御敌军攻击，不仅是枪弹，还包括滚开的热水、粪尿、大树，甚至大石头。

战国后期，城堡在遭遇反复围攻后，演变成了防御性更强的建筑。比如，无论刮风下雨，都可从石墙上类似长屋的瞭望台（多间橹）射杀进攻者；或从向石墙方向突出的高层建筑的凸窗（石落）投掷石块。瞭望台的墙壁或围墙上设有名为"狭间"的防御用窗，可以实现从城堡内部向外部的射击。墙壁也是以重叠的方式建造的，以消除城内死角，从而可以在任何位置狙击敌兵。

最激烈的攻防战发生在城门附近。城与"曲轮"（编者注：亦称为"郭"，是指城池内划分出来的固定区域，一般用作防御用地、建筑用地等）的出入口被称为"虎口"，是守卫最严密之处。进入大门后还有一堵围墙，即可包围敌人从而发动攻击的"枡形门"，确如虎口般可怕。

守城方在石垣上也下了功夫，通过设计弯曲状城墙，就可以从侧面攻击攀爬的敌人。特别是朝外一侧的石墙上，有多处名为"折"和"歪"的波浪形设计，可以有效攻击石垣附近的敌兵。错综复杂的构造，不仅可以迷惑敌人，还可以用以从多方面进行攻击。

如今的城堡虽成了看似平静的旅游景点，但当年却是为不择手段杀敌而建造的战场。这样一想，的确是很耐人寻味。

活跃于战国时代的牢固军事设施

城堡全貌

城堡是为了保护自己国家而建造的重要基地。为防止敌人入侵，城堡设有许多机关。为加深对守城战的理解，我们暂且不谈各细节的作用，先来一览城堡的全貌。

城堡的组成部分与名称

为防止敌人的攻击与入侵，城内设有多处防御设施。

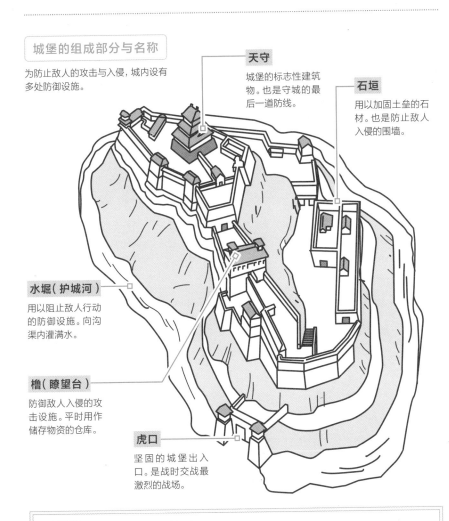

天守
城堡的标志性建筑物。也是守城的最后一道防线。

石垣
用以加固土垒的石材。也是防止敌人入侵的围墙。

水堀（护城河）
用以阻止敌人行动的防御设施。向沟渠内灌满水。

橹（瞭望台）
防御敌人入侵的攻击设施。平时用作储存物资的仓库。

虎口
坚固的城堡出入口。是战时交战最激烈的战场。

column 天守并非城主的住所

天守虽可谓是城堡的象征，但在1576年织田信长建造"安土城"之前却还未出现。此外，在江户时代初期，天守还曾被用作居所，而到了江户时代中期，其大多都只被用于储物。

虎口

绝不允许被攻破的防线

虎口是城的出入口，是敌人蜂拥而至之处，因此一旦开战就会成为最主要的战场。于是，为了防止敌人入侵，守城方想了很多办法。

虎口的种类 | 为防止敌兵入侵，守城方的策略是采用弓和铁炮进行射击。

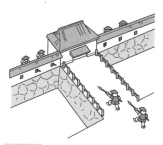

平虎口

最简单的形式。出入口都做得很小，以防止敌人大部队涌入。

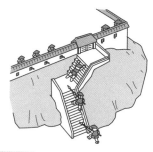

坂虎口

在带有转角的楼梯和坡道上下了功夫，以减缓敌人的行进速度。

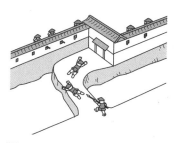

喰违虎口

通往虎口的道路呈直角状，可以防止敌人直线突击。

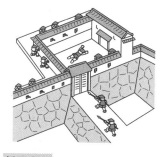

枡形虎口

在两重门之间留有空间，在敌人入侵到第一重门后可立即对他们发动攻击。

column "顺虎口"与"逆虎口"的区别

喰违虎口和坂虎口大多都是右转弯设计，被称为"顺虎口"。因为当时的武士也多为右撇子，进城的时候若向右转，守城方可以从城内攻击敌军防御薄弱的左侧。反之，左转弯设计的虎口被称为"逆虎口"。

堀与土垒

"堀"与"土垒"用于阻止敌军入侵

为阻止敌人的行动，城堡附近建有一条被称为"堀"的大沟。此外，还利用建造护城河时产生的泥沙来建造被称为"土垒"的墙壁。两者都是守城战中不可或缺的防御设施。

堀的种类　没有水的堀被称为"空堀"，经常出现在中世纪之前建造的山城中。

箱堀

堀底设有名为"乱桩"的障碍物，用以妨碍敌人行动。堀的深度在5~6米。

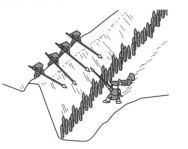

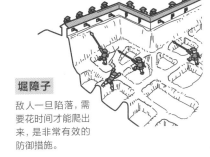

堀障子

敌人一旦陷落，需要花时间才能爬出来，是非常有效的防御措施。

亩状竖堀

攻城方的士兵无法横向移动，因此沦为弓箭与铁炮的猎物。

水堀（护城河）

士兵身着沉重的甲胄，因此不能游泳过河。

武者走

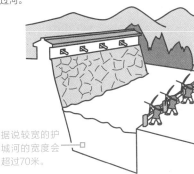

据说较宽的护城河的宽度会超过70米。

土垒的构造

防守方由于建有名为"武者走"的大道，所以较易于迎击。

门

阻止敌人入侵的重要防御设施

在战国时代的城堡中，门不仅仅只是出入口，也是防止敌人入侵的防御设施。此外，门还有许多类型，为便于迎击，每一种门都经过了精心设计。

门的种类

门是敌人入侵时进攻的首选。守城方采取了相应措施阻止敌军攻城。

药医门

有主柱2根，内侧支柱2根，突出的人字形屋顶也很有特色。

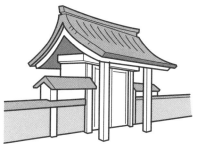

埋门

门建在石垣的镂空部分，因此不易被敌人发现。

2楼为橹（瞭望台）。守城方在此严阵以待。

橹门

1楼是门，2楼是瞭望台。从瞭望台的狭间处可迎战弓箭与铁炮。

高丽门

由药医门演变而来。将屋顶做小，以防止敌人躲在门下。

冠木门

门柱上架起冠木而建成的简易门。防御性薄弱，主要用作外门。

桥	**胜败的关键在于能否阻止敌军渡桥** 在护城河上修建桥梁，不仅仅是为了运送人与物资，同时也是防止敌人入侵的装置。守城方只会在可能产生巨大损失的地方绞尽脑汁。

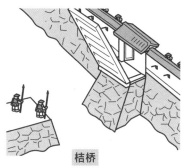

桔桥

敌人来袭之际，用绳子等工具把桥吊起来，以阻止敌人进攻。也被称为开合桥。

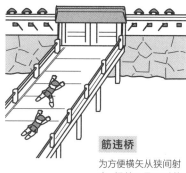

筋违桥

为方便横矢从狭间射击，桥并不是正对着门，而是建在门的斜线上。

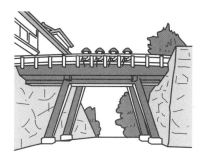

廊下桥

城内类似走廊的桥梁。在城的左右两边筑起城墙，设置狭间以阻止敌人进攻。

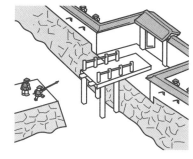

引桥

木制桥，一部分铺板可拆卸，以防止敌兵渡桥。

column 河上没有桥！

与城外的护城河相比，桥更常与河川联系在一起，但在战国时代，很少在河川上建桥。首先是由于没有必要，因为当时车辆本就不发达，人们日常基本做法是游泳过河。

从高位进攻，驱散敌人

城堡的防御设施包括瞭望台或井楼等能从高处发动攻击的设施，这些设施是建于石垣上的。此外，这些瞭望台和井楼还有一个用处，即位于高处，可以监视敌人的行动。

城的防御设施 | 从高处射击，增加了枪弹的威力，以阻止逼近的军队。

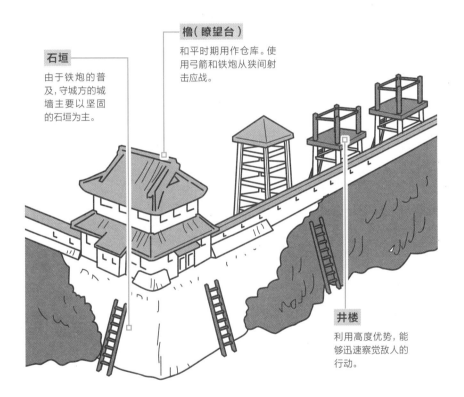

櫓（瞭望台）

和平时期用作仓库。使用弓箭和铁炮从狭间射击应战。

石垣

由于铁炮的普及，守城方的城墙主要以坚固的石垣为主。

井楼

利用高度优势，能够迅速察觉敌人的行动。

column 城堡也曾是领民们的避难所

战争爆发之际，领民们都逃至城堡避难。由于领主有义务保全领民的性命，因此对此也欣然接受。虽然看似攻城方占据优势，但在当时，威力较强的武器也就只有铁炮。实际上是对守城方较为有利。

守城战②

用弓箭与铁炮从墙上的射击口迎战

为防御敌人的攻击，城中预先设置了名为"狭间"的射击口，并用弓箭和铁炮迎击敌军。由于进攻方可能因此被射杀，所以不能轻而易举地攻城。

狭间的种类 设置各种各样的狭间，在躲避敌人攻击的同时进行反击。

石落

在瞭望台上开有孔洞，用以投掷石块或倾倒粪尿来驱赶敌人。

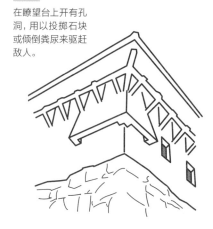

狭间

通过城墙上的射击口迎击敌人。为不被敌人察觉，内侧的洞设计得小而窄。

石打棚

敌人进攻之际，作为应急措施，防守方在土墙上设置了架子，然后登上此架子迎击进攻方。

战国FILE

瞭望台与石垣也经过精心设计

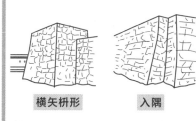

横矢枡形　　**入隅**

瞭望台和石垣的四角都是直角，所以不可避免地会产生死角。因此，通过将各个拐角设计成折弯状，就可以消除死角，从侧面射击敌人。这种构造叫做"横矢"。

城池陷落
鲜少带来重大伤亡？

电视剧中所呈现的攻城倒是很少见

巨大的城堡在熊熊大火中陷落。这如电影场景一般壮绝的攻城战，在战国时代实属罕见。因为城堡是该国大名与家臣的住所，也是国家的行政中心。烧毁如此重要之地对攻城方来说是非常不利的。应尽可能保持城堡的良好状态，并将其作为新的领地据点进行再利用，这才是对攻城方来说最佳的处置办法。此外，在攻城战中最好避免使用力攻和火攻，因为这些方法也会给攻击方造成严重伤亡。基于以上原因，最常见的战法当属兵粮攻（截断敌军粮道）。

第二章

出阵、
进军的礼法

在全民参战的战国时代，为保卫、扩大领土，许多人被派往战场。那么，在出阵前和进军途中又是怎样的景象呢？本章将详细介绍那些上战场前的"礼法"。

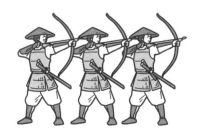

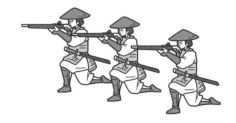

战前要做好充分准备

相应人物 ▷ 大名 武士 足轻 雇佣兵 农民 相应时代 ▷ 室町后期 战国初期 战国中期 战国后期 江户初期

❖ **只要大名一声令下，马上出征……现实却并非如此**

在战国时代，大名和武士看似一直处于临战状态，但事实却并非如此。基本上家臣们都留在自己的知行地（领地），在最前线作战的士兵一般都是农民，所以他们不常驻扎在大名居住的城堡里。因此，只有在紧急时刻，各重臣才会聚集在一起召开名为"评定"的会议，以决定是战是和。

在会议上，重臣们根据事先收集的信息，讨论出阵的利弊。若战争不可避免，便会制定动员计划、筹措武器与马匹、商讨后勤和其他战争准备工作，同时确定行军路线、作战战场和基本战术等。当然，若有盟军，也会请求盟友增援或进攻敌军根据地。此外，在自认为"勇士非我莫属"的武士之间，令其引以为豪的"前锋"一职常常会成为你争我夺的对象。

因此，"前锋"有时也会通过抽签决定。

作战前，利用侦察兵或忍者，尽可能多地收集重要信息。根据这些信息，假设双方的实力相差不大，便充分利用地理优势来选定作战战场。若双方实力悬殊、正面交锋并无胜算的话，则设法扰乱敌人亦或是求和；最坏的情况，便是协议投降。

若双方决定开战，大名将召集下属武将。各武将得知评定结果后，将回到自己的据点，召集士兵（此举被称为"阵触"），而后再次奔赴大名身边。其特点是，按照战国时代的礼法，在"阵触"之际，将使用阵钟、阵太鼓与海螺号角。这个声音，正是宣告开战的信号。

战评定

战前研讨战术的重臣会议

交战前，战国大名将召集重臣们进行战评定。主要议题为拟定进攻路线和军队配置等作战方案，但若判定为并无胜算的话，则准备向敌军求和或投降。

何为评定？

所谓评定，就是战国时代的干部会议。即使在和平时期，也每月举办3次左右。

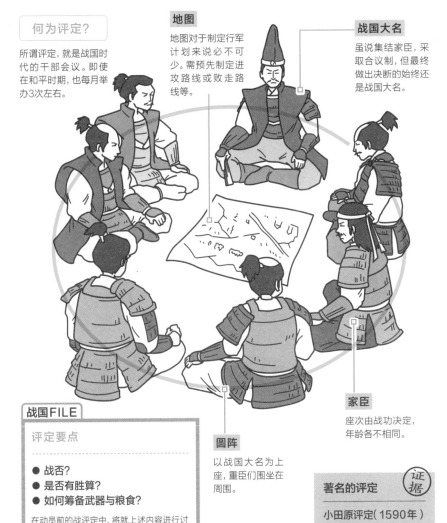

地图

地图对于制定行军计划来说必不可少。需预先制定进攻路线或败走路线等。

战国大名

虽说集结家臣，采取合议制，但最终做出决断的始终还是战国大名。

家臣

座次由战功决定，年龄各不相同。

圆阵

以战国大名为上座，重臣们围坐在周围。

战国FILE

评定要点

● 战否？
● 是否有胜算？
● 如何筹备武器与粮食？

在动员前的战评定中，将就上述内容进行讨论。动员后也将再次召开战评定，此时内容更加深入，将对行军路线与战场选择等进行分析。

著名的评定

证据

小田原评定（1590年）

因北条氏政和氏直被丰臣秀吉包围之际在评定上花费了大把时间而闻名。

奉战国大名之命集结的士兵们

一旦战评定决定开战，便会使用各种通信手段即刻召集部队，比如用太鼓和钟发出信号，或在远处的山村和渔村等地燃起狼烟。

信号工具的种类

使用带有音响效果或视觉效果的工具招集领内兵士。

阵太鼓

不仅用于召集士兵，也用作进军的信号。

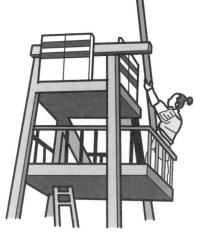

狼烟

狼烟是召集士兵的有效手段。

口头

口头传递信息时，被称为触头的人负责阵触（召集兵士）。

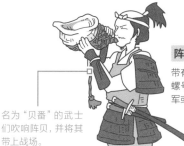

名为"贝番"的武士们吹响阵贝，并将其带上战场。

阵贝

带有网袋装饰的海螺号角。也用于进军或撤退时。

阵钟

阵触之际，需进行比平时更迅猛的敲击。

动员和编制

领内人民集结于领主所在之处

在阵触的动员之下，地侍与农民们集结于各领主所在之处。当领主们聚集至战国大名身边之际，将提交一封名为"着到状"的信，证明他们已经到达。

编制状况

领主动员其领内所有的侍、足轻和农民。随后奔赴大名身侧。

家臣
效忠于大名的武士。是战场上统帅大军的指挥官。

领主
被大名授予领地的一国之主，发号施令以鼓舞士气。

侍
家臣领内的兵士。负责管束足轻与农民。

足轻
由精通武艺的农民和浪人等组成。立于最前线。

农民
负责运输货物等的非战斗人员。其中还有些人用镰刀和耙子作战。

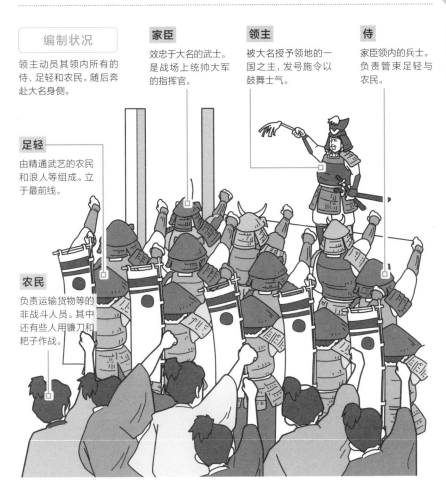

column 各领主都有来自大名的定额

要与对手作战，就需有相应的兵力。因此，在阵触之际，领主将接受一定的配额任务。若不能达成定额就要接受处罚，因此领主才更踊跃动员征兵。

119

出阵前图吉利是
战国时代的风俗

◆ **为图吉利举行仪式，**
以祈求胜利

无论做了多么万全的准备，也无法保证一定能取得战争的胜利。因此，在出征前，为了祈求胜利和生还，要举行仪式来讨个好彩头。

首先，第一个仪式是"精进洁斋"。以净化身心为目的，禁行男女之事。特别是不允许产后33天以内的女性接触其周围的任何物品，如果发生在今天，绝对是个大问题。

此外，也会举办吟咏和歌的连歌会，将完成的百句和歌供奉在神社以祈求胜利。

另外，出征日期是由占卜决定的。彼时认为，如果在本不宜出征的凶日出征，则战必败。出征当日，将举行祈愿战争胜利的"三献之仪"：干燥后去皮的胜栗意味着"胜利"，切细长条后晒干的打鲍表示"打爆"，海带则是寓意为"高兴"的

吉祥之物。另外，将大中小3个酒杯叠在一起倒酒，分成3次，共计饮用9次。总大将

在家臣们面前吃菜喝酒，立誓要战胜敌人。

此外，在仪式上还将剪断系于总大将铠甲上的腰带的一头，以示总大将"不脱铠甲=不退缩的决心"。另外，出城或离开其居所时，按照风俗，总大将需踏过刀刃出征，这也是为图个吉利。这些仪式结束后，作为出征的信号，原本放倒在地的旗帜被齐刷刷地立起来。而后，士气大增的军团军声嘹亮，奔赴战场。

<div style="float:left;">

**吉利与
禁忌**

</div>

出征前举行的各种"祭神仪式"

即使士兵已经配置妥当，也并非即刻出征。领主们为了战争的胜利而举行了各种各样的祈愿仪式。虽然这些都是没有科学依据的迷信，但也的确给即将上战场的士兵们带来了心灵上的慰藉。

吉利

每一次奔赴生死未卜的战场之前，都要讨个好彩头。

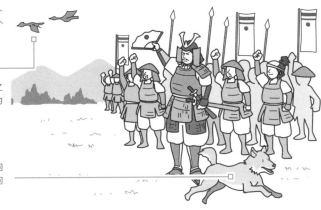

鸟

若从敌人所在之处飞至自己阵营为凶，反之则为吉。

犬

出阵之际，若犬向右侧横穿为凶，向左侧横穿为吉。

战国FILE

出阵前占卜吉凶

此外，还有一些其他说法，如："若出征之际落马，落于马右侧为凶，落于马左侧为吉"，"若出征之际弓箭被折断，握把以下断裂为凶，握把以上折断为吉"。

海带

杯

胜栗

打鲍

三献之仪

意为"打败敌人，喜迎胜利"，非常受重视。

禁忌

为胜利祈愿需保证身体纯净，因此产生了各种各样的禁忌。

出阵前3天禁行房事。女性被视为不净之人。

战国FILE

出阵前，女性被视为禁忌

当时战前有许多禁忌，如禁止孕妇接触作战用的衣服和盔甲，而且盔甲不应朝向北方。这完全都是些无稽之谈，但确是当时的习俗。

作为幕后主角的军师还能占卜战争吉凶

相应人物 ▷ | 大名 | 武士 | 足轻 | 雇佣兵 | 农民 | 　　相应时代 ▷ | 室町后期 | 战国初期 | 战国中期 | 战国后期 | 江户初期

❖ 成就霸业的战国大名身侧总有军师献策

提起军师，人们多会勾勒出头脑型的武将形象，他们会在战时进行前瞻性预测，制定策略以智取敌人。据说日本历史上最早的军师是"吉备真备"，他在奈良时代为平定藤原仲麻吕（惠美押胜）之乱做出了贡献。他学习过中国的兵法，同时又精通阴阳之道，这些特点后来也作为日本军师的形象的一部分流传了下来。也就是说，军师还负责在作战前占卜吉凶、祈求胜利、传授出阵仪式与检验首级的礼法、教导士兵高唱凯歌等类似巫师的工作。

然而到了战国时代，随着战争的复杂化，军师的职能也逐渐转变为负责向各个领域进言。其一是身为大名的代理，率领大军在战场上指挥的参谋型军师。虽说是参谋，但在战场上多作为最高指挥官参战，活跃于战国

末期大坂之阵的真田幸村（信繁）、后藤又兵卫都属于此类型。另一种类型是同样擅长兵法，但仅限于在君主身边献策的策士型军师。帮助丰臣秀吉成就霸业的竹中半兵卫、"黑田官兵卫"，以及在德川家康背后辅佐他的本多正信都属于此类型。分析形势，提出取胜的对策，也许这就是人们心中的军师形象。

军师可一展拳脚之处不只在战场上。擅长外交的交涉型军师，往往需秉持中庸之道，因此多用僧侣。交涉型军师通晓汉籍和古籍，负责大名间的交涉与其他朝廷工作，在各个领域辅佐君主。这类军师属于通晓内政的官僚、吏僚类型，其中一个代表例子当属石田三成。他们不仅负责内治和财政，而且还为战时维持战线的后勤工作做出了巨大贡献。

军师的职责

在战国大名身侧扶持大名的军队参谋

作为参谋，军师是军队中不可缺少的一部分。战国时期的军师由阴阳师演变而来，所以也具有类似巫师的特征。接下来让我们近距离了解一下军师的工作状态。

由军师承办的仪式

军师是与军队仪式相关的重要角色，是不可或缺的。

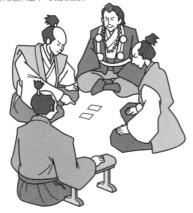

上带切

切断所穿铠甲上带的仪式。彰显其"不脱铠甲"的誓死决心。

上带

抽签

抽签占卜出征日期、时间和方位。有时在祭祀军神的神社举行。

占卜吉凶

日期、时间、方位皆有吉凶。精通阴阳之术与修验道的军师负责占卜吉凶。

神符

战术的制定

精通兵法的军师向主君献策进言以战胜敌人。

祈求战争胜利

为在战斗中取胜而向军神祈祷胜利。若是遇到类似巫师一样的军师，有时甚至会采用生祭！

战国时代的行军编制
以总大将为中心

◆ 行军之际的排序
蕴藏深意

战国大名的军队以国旗为前导，意气风发地向前行进。当然，行军有一定的规则。在前往战场之际，军队被分为"前军、中军、后军"三个部分。后军其后是名为"小荷驮队"的后勤部队，这便是行军的基本队形。

当然，这并不是每次都必须遵守的排序。例如，传说在桶狭间之战中，跟随织田信长出奔清州城的只有小姓（侍童）等少数骑兵。总大将最先出奔，部队三五成群地追随其后，这场景曾在信长的一生中出现过数次。

前军、中军、后军分别由多个"备"构成。名为"先手"的前军是先头部队，负责派出斥候（侦察兵）刺探敌情，因有可能与敌人狭路相逢于最前线，所以往往由精锐部队组成。中军相当于总大将所在

的本队。总大将的周围是直属的小姓（侍童）、旗本与马回。中军负责保护总大将，的确很难有机会在交战中大战一番。然而，在信长死后，秀吉和柴田胜家为争夺霸权而进行的贱岳之战中，年轻时的加藤清正和福岛正则等秀吉的小姓众骁勇奋战，并将其威名传遍天下。后军负责后方警戒任务与战时前军和中军的后勤工作，更像是一支二线部队。

高级骑马武士身侧伴有名为"又者"的非战斗人员。他们负责搬运骑马武士的长枪，同时还须在战场上救主君于危难之际，为作战的主君提供支援等，虽不是正规的武士，但却是战场上不可或缺的一员。

备与行军

了解战国时代特有的基本阵形

"备"是大将们指挥作战之际的最小单位。备采用兵种编成的方式，即按照武器种类来划分的编成方法。为做好随时迎击敌人的准备，部队在行军过程中也始终保持着布阵队形。

骑马武士

骑马武士是作战时的宠儿。然而，只有那些拥有一定领地的人才能担任这一职务。

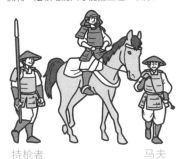

持枪者　　　　　　　　马夫

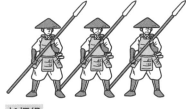

长柄组

战国初期，长柄组是在最前线作战的主力部队，但随着铁炮的普及，其防御和护卫任务开始增多。

铁炮组

打响交战第一炮的强火力部队。到了战国后期，人员进一步增多，成为了军队的主力部队。

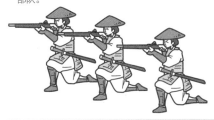

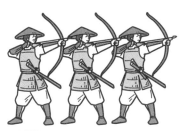

弓组

弓组凭借其速射性和连射性等不受天气影响的超高战斗力而被视若珍宝。

战国军队的主要构成

		←	行进方向			
前军（先手）		中军			后军	

| 备 | 前军大将 | 备 | 备 | 备 | 总大将 | 马回 | 备 | 备 | 后军大将 | 备 |

战国时代的军队主要分为前军、中军和后军。另外，一个"备"一般由铁炮组、弓组、长柄组、骑马队、小荷驮队（※参照下页）构成。大军人数越多，"备"就越多。

负责运送军队物资的
战国时代名配角

相应人物 ▷	大名	武士	足轻	雇佣兵	农民

相应时代 ▷	室町后期	战国初期	战国中期	战国后期	江户初期

◆ 小荷驮队负责大规模作战的后勤工作

　　战国初期多为小规模战争，多数会在几天内结束战斗，因此，凭借各士兵悬挂于腰间的军粮，再加上当地筹措的军粮便能满足战争补给。但是战国中期以后，作战时间长达数月或数年、参战人数超过万人的持久战不断增加。这样一来，大名就必须准备好相应的军粮。

　　运送军粮的部队被称为"小荷驮队"，名为"小荷驮奉行"的武士从自己的国家筹措口粮，负责搬运及当地的征发工作。组成小荷驮队的不是士兵，而是从农村征用的农民，主要从事军粮的搬运工作，因此，运粮食的马似乎也不是战马而是农耕马。据说，每匹马驮着2～4包米袋，其中包括大米、味噌、盐，还有用于喂马的大豆、稻草和干草。除军粮之外，还要运输武器及其零件，以及箭、子弹和火药等消耗品。此外，还携带有土木工程工具，如耙子和小铲子等，为建设战地营地做准备。

　　大多数小荷驮队成员都是非战斗人员，没有战斗力，行军速度也很慢，一击即溃，可以说是军队的薄弱点。因此，军队中设有少量的战斗部队负责保护小荷驮队。此护卫队还负责监视"阵夫"，避免其携军粮潜逃。

　　随着时间的推移和军队力量的增强，"小荷驮队"也在不断壮大，但在制度落后的地区，如长宗我部氏的土佐藩和岛津氏的萨摩藩，还能看到士兵们各自带着铠甲、枪、军粮奔赴战场。于是，坐拥精良军队的长宗我部氏和岛津氏也在崛起的秀吉面前败下阵来，可见战争中辎重、后勤是多么的重要。

小荷驮队

运送粮食和建筑材料的名配角

小荷驮队虽不参与战斗，但负责运送军粮、武器、炊事工具、建设营房的建筑材料等。在发生持久战的情况下，确保部队粮食供应是胜利的关键，因此军队必须保证自己的人员配置。

小荷驮队的编制

小荷驮队行军速度慢，战斗力弱，因此往往成为敌人的进攻对象。

小荷驮奉行
是小荷驮队的护卫与看守，位于队列最前方。

用于搬运的马
一匹马约运送2~4袋米袋。

阵夫
负责搬运器材。为非战斗人员，不参与作战。

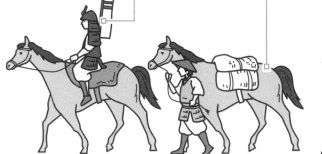

所运物资

小荷驮队在长时间的行军与守城战中负责协助军团。究竟所运物资有哪些呢？

米袋
作为主食的大米自然是不可或缺的。同时也运输味噌与食盐。

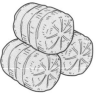

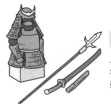

武器
上级武士一般会将武器交由小荷驮队搬运。

除马之外还用什么运输办法？

战国时代的道路崎岖，因此基本上用马来运输物资。除此之外还有哪些其他方法呢？

牛
有时用牛进行搬运，但问题在于牛的速度过于迟缓。

排子车
据说用排子车运送物资始于江户时代。

从军时竟也吃得很饱？

❖ **饿着肚子不能战斗，
揭秘战场上的粮食状况**

处于小冰河时期的战国时代，基本上属于粮食短缺的时代。据说，因为参战足轻可得到粮食供给，因此在贫困的村子里，为减少人口，甚至会送人上战场。

在行军过程中，足轻们每天可分得5合（约0.9升）大米。在作战时，配给则翻倍，变为10合（约1.8升）。当然，大米的配给量是由大名或领主自行决定的。实际战争中，有时每个人每天只得五合五勺至六合大米。此外，如果大米是批量供应的，士兵们就有可能擅自酿酒，所以大米是每隔几天以小份量供给的。

当然，只吃米饭是不够的。士兵也会分得味噌和盐作为调味品，而且，除了配给之外还有个人携带的军粮。例如，"芋绳"是将芋头茎与味噌一起煮熟，做成绳状，撕碎后浸在热水里就变成了加入配料的速溶味噌汤。这些野战用的便携食品，也就是现在所说的"野战口粮"，也曾存在于战国时代。

与面包相比，大米是一种不适合在战场上食用的食物，因为它需要水和火，并且需要很长时间才能煮熟。因此，当士兵每天分得十合米时，会在早上煮五合米，早饭吃两合半，中午再煮两合半，同时吃掉早上留下来的两合半。这样一来，即使在急战中不能做饭，手边也留有一顿饭的量。另外，士兵们还携带将熟米干燥过后制成的"干饭"作为紧急口粮，他们咯吱咯吱地咀嚼这些干饭，或者若有足够的时间，也会将其泡进水或热水中食用。生火需要木柴，但若没有木柴，就使用干马粪作为替代燃料。

这饮食虽绝不能称之为豪华，但是对于贫穷的农民来说，可以说是相当不错了。

携行食品

自带 3 天的粮食是战国时代的"礼法"

关于作战中的粮食问题，步兵们必须自己准备好出阵后 3 天的食物。因此，可以长期储存的食物在当时被视若珍宝。那么，他们实际上携带有哪些粮食呢？待我一探究竟。

足轻的携行食品是？　行军时，足轻们将粮食缠在自己身上。可谓是自行带饭上战场。

兵粮袋

兵粮袋是一连串斜挂在身上的袋子。这些袋子里主要装的是大米。

干饭

将蒸熟的米饭洗到没有粘性为止，再将其晒干制成的。直接啃食，或是泡进热水中食用。

打饲袋

也被称为打违袋。是将棉布做成袋状，再将粮食放入其中。

梅干

不仅可作为粮食食用，还可作为消毒药使用。

干味噌

将干燥的味噌揉成团后进行保存的干货。有的被制成板状。

芋绳

将芋头的茎配以味噌，煮熟后晒干，编成绳状。

行军第四天开始提供的口粮是？

一旦三天的口粮消耗殆尽，大名从第四天便开始供应食物。大米仅用作主食，那么还有什么其他食物呢？

配给食品的种类　军队口粮虽不能做到豪华奢侈，但似乎也多种多样。

珍味

将当地的山珍海物用作粮食配给。包括兽肉、鱼、野菜等，种类多种多样。

饭团

不仅提供红米和黑米，有时还供应白银米。只是未加任何配料。

味噌

除了烧味噌和炙味噌之外，一些地区还供应八丁味噌。

战国FILE

以配给食品扩大军事力量

据说织田信长是战国时代提供配给食品的第一人。在战国时代，饥饿是一个永恒的问题，不少人因为想分得口粮而选择上战场。

盐

盐是维持人类生命必不可少的物质。每天配给0.1合（15克），用作米饭的配料。

应急食品

行军时还有很多其他食物

如果只吃米、味噌、盐便会腻烦。此外，若整日行军，也会感到饥饿。除了大米以外，参战的足轻们还食用了其他各种各样的食物。

应急食品的种类 ｜ 用各种可长期保存且在当地可以买到的食物充饥。

鸡蛋

鸡蛋由于保存时间长、营养价值高而在行军之际深受喜爱。

兵粮丸

用米、荞麦粉、黄豆粉等几种谷物粉混合而成的干货。

树木的果实

战国时代，较容易获取的树木的果实是蛋白质的宝贵来源。

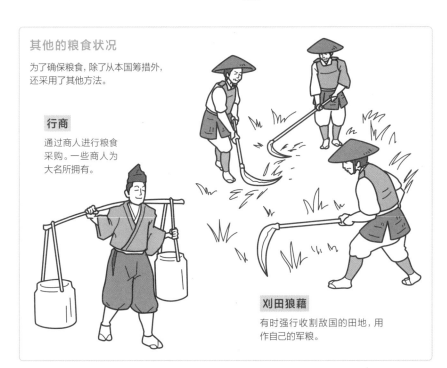

其他的粮食状况

为了确保粮食，除了从本国筹措外，还采用了其他方法。

行商

通过商人进行粮食采购。一些商人为大名所拥有。

刈田狼藉

有时强行收割敌国的田地，用作自己的军粮。

获取水源
比获取食物更困难

❖ 比食物问题更紧迫的问题：难以确保饮用水的供应

即使几天不吃饭也不会饿死，但如果完全未摄入水分却会致死。虽说日本拥有丰富的水资源，但确保饮用水的供应是交战中一个生死攸关的问题。足轻每天能分得1.8升水，但在行军或战场上，并不能确保附近一直有干净的水源。在守城战中，城堡陷落往往是因为围攻的军队切断了城内水源，可见水的供应对战争结果有多么重要的影响。

当然，攻城方也并不能确保充足的水源供应。在一个陌生的地方很难找到水源，并且水井中也有被人投毒或投人粪的危险。

此外，即便是河水，也很可能经人从上游故意倒入过污物，亦或是被士兵、牛马的尸体浸泡过，这样必定会引发痢疾。在这种情况下，可行的方法是将水煮沸之后饮用，或是将

杏子（将杏子的种子掰开，其中有名为核中的柔软部分，可作为杏仁用药）、本国田里的田螺晒干之后放入锅中加水，将水净化过后再饮用。

水已烧开，却还没备好杏仁和田螺，但已经口渴得不得了……这种情况下，可用布过滤泥水之后饮用，或是啃食草木吸收水分。顾名思义，即"饮泥食草"一词所描绘的样子。

当守城方水源被切断之际，城内的人甚至会吸食尸体的血。这样一幅围绕水源的、堪比地狱的图景，却是战场上的家常便饭。从某种意义上说，比起枪弹，饮用水才真正地在战场上掌握着士兵们的生杀大权。

水分补给	**为解渴，可以啃食草木**

同于粮食补给，水分补给也是个问题。与只要拧开水龙头就能出水的现代不同，确保水源供应似乎并不容易。下文中将详细介绍战国时代水分补给的方法。

水分补给的方法　水是维持人类生命所不可或缺的物质。行军中，士兵们采用了各种方法以确保水分的补给。

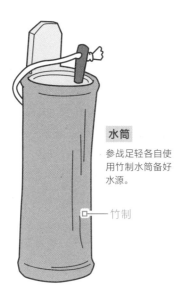

水筒

参战足轻各自使用竹制水筒备好水源。

└─ 竹制

用布过滤泥水

泥水也是很重要的水源。可以用布过滤泥水，以免腹部不适。

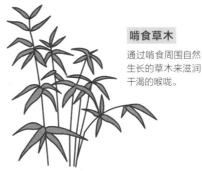

啃食草木

通过啃食周围自然生长的草木来滋润干渴的喉咙。

└─ 梅干

望梅止渴

利用条件反射分泌唾液以止渴的绝招。

战国FILE

雨水是相对安全的饮用水

由于敌方可能向河水或井水中投毒，所以雨水才是相对安全的饮用水。彼时还没有大气污染这一概念，所以可以安心饮用。

| 相应人物 ▷ | 大名 | 武士 | 足轻 | 雇佣兵 | 农民 | | 相应时代 ▷ | 室町
后期 | 战国
初期 | 战国
中期 | 战国
后期 | 江户
初期 |

◆ 设计旨在方便解手，随时随地皆可如厕

江户幕府的开创者德川家康，被称为东照大权现，在整个江户时代不仅受到武士的尊敬，也受到平民的尊敬。元龟三年（1573年），在三方原之战中，德川家康在武田信玄率领的上洛军面前惨败，在向居城滨松城败走之际，曾排便于跨下的鞍壶中，这一传说广为人知（虽然近期的研究表明，排便的可信度很低……）。有些人可能会感到不可思议："明明全副武装，就算是漏便，排泄物又怎么会溢出于马鞍上？"

秘密首先在于袴部的设计。右股和左股的部分分别被做成了筒形，然后缝在腰带上，且因其遍布刺绣，所以从外部很难分辨出其是否呈开裆状。当然，如果盘腿坐在席子上，开裆处从正中间突然张开，褌（兜裆布）便会一目了然，但若坐在马上或地板上的话，就看不到开裆处，这是关键。因为开裆处呈向左右裂开的设计，所以蹲下时就可以从开裆处畅快地排便。

当然，这样一来，兜裆布就会被弄脏。但是，实际上这个时代的兜裆布，是将前褌系在脖子上穿戴的所谓"越中褌"或"割褌"，只要将前褌系松一些，覆盖股间的部分就会产生足够的空隙。正因为如此，即使不将兜裆布脱下，也可通过稍微调节松紧度来留出空间，进而从此处排泄，从某种意义上来说是非常合理的。但是，若在排泄后直接重新系上兜裆布的话，排泄物当然也会附着在其上，但毕竟是在战场上，大概也只能忍耐。

排泄

即使在战时，生理现象也会照常光顾

与粮食和水分补给相同，排泄上也存在诸多问题。比如：身着铠甲该如何方便呢？另外，裈和内衣又呈怎样的构造呢？本节总结了许多令人好奇的、关于排泄的"礼法"。

排泄的礼法　战国时代的裈和内衣的设计，似乎是为满足可随时方便的需求。

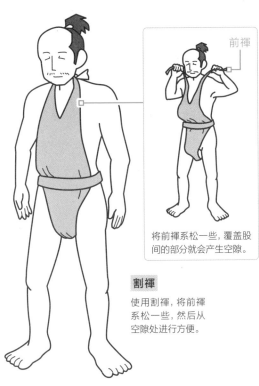

前裈

将前裈系松一些，覆盖股间的部分就会产生空隙。

筹木

当时不是用手纸清理排泄物，而是用名为筹木的木片。

割裈

使用割裈，将前裈系松一些，然后从空隙处进行方便。

战国FILE

如何洗手？

香皂于战国时代期间的1543年传入日本，但在明治时代才真正得以普及。在当时，方便之后一般不会特意洗手。

具足内衣

穿于铠甲之下的内衣。呈开裆状，可随时方便。

军中士兵如何就寝

相应人物 ▷	大名	武士	足轻	雇佣兵	农民		相应时代 ▷	室町后期	战国初期	战国中期	战国后期	江户初期

◆ 如何确保充足的睡眠，战国时代意想不到的安眠事宜

在如今的战争中，士兵们可以在帐篷和挖好的战壕内躲避风雨。他们能够在这些地方休息，甚至睡觉，正是得益于较强的防寒措施。那么战国时代作战时的睡眠、休息状况又是怎样的呢？事实上，与其说是被忽视，不如说是根本就没有考虑过。守城方在城内有避雨的建筑，攻城方也可在敌人城下町的住房或已攻占的付城、堡垒中过夜，因此可以保证最低限度的睡眠，但如果是在野战中就大不相同了。

当然，以总大将为首的武将阶级在行军时会搬运野战筑城用的建筑材料，因此不难想象，他们会建造简单的建筑物来抵御恶劣天气。即使不是建筑物级别，拥有阵幕（近似帐篷），与没有阵幕相比在防风性上也有显而易见的区别。而足轻等下层士兵们则与此无缘。他们在树下忍受着风吹日晒，迎接生死未卜的明天。尽管如此，在大部队发起的攻城战以及长期野战互相对峙的情况下，也会建造用于足轻居住的类似简易长屋那样的建筑物。

由于大雪覆盖，北陆（编者注：属于日本的中部地方，位于中部地方北部的日本海沿岸地区）和东北地区的大名们一般无法在冬季出征。因此，大多数战争发生在春天和夏天，那时的气候适于露天过夜。上杉谦信的领地位于越后，是日本降雪量最大的地区之一，他从春季至夏末向关东和信浓出兵，然后在秋季这个收获的季节返回本国，如此往复。然而，对于不用担心降雪的地区来说，农闲期的冬季才正是出兵季节。这些地区的足轻们被迫在隆冬时节出征，在寒冷的冬季服役，着实令人同情。

睡眠方法

战国时代的战士们在何处休息？

如果说肚子饿或者有尿意是生理现象的话，睡眠也同样是生理现象。在长期作战中，士兵们不可能一直保持清醒，必须要找地方休息。那他们究竟是在何处休息呢？

阵城与付城

在攻城战中将设置野战阵地，并于此解决睡觉问题。

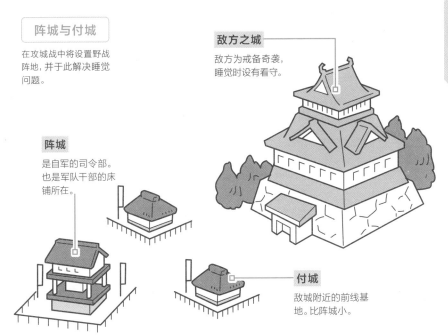

敌方之城

敌方为戒备奇袭，睡觉时设有看守。

阵城

是自军的司令部。也是军队干部的床铺所在。

付城

敌城附近的前线基地。比阵城小。

上级军官的床铺

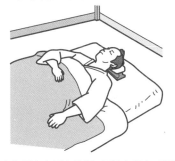

上级军官在屋内就寝。还备有睡衣，环境舒适。

足轻们

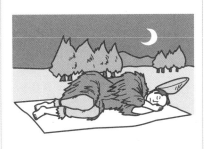

足轻们铺上席子，野宿于屋外，还常常要忍受风吹雨打。

战国时代的战地医疗
粗暴而痛切

相应人物 ▷	大名	武士	足轻	雇佣兵	农民		相应时代 ▷	室町后期	战国初期	战国中期	战国后期	江户初期

◆ **向伤口上涂人粪等，**
许多难以置信的民间疗法

在手持刀剑互相残杀的战斗中，很多战士遇袭负伤。对他们进行治疗的军医（当时被称为金创医）亦会同行于战场，但其治疗方法相当粗暴。比如，用钳子凭力气拔出插在伤口上的长枪等。另外，据说大部分杂兵、足轻都是由自己的战友进行治疗的。

其手法是以民间疗法为主，服用有消炎效果的生姜粉，或是把嚼碎的艾蒿叶敷在伤口上。然而，只有少数人才会携带这些草药。一般情况下，处理伤口的主要方法是取生长于身旁的草贴于患部，然后用布绑住。

此外，还有其他的一些粗暴的治疗方法，比如在伤口上涂盐，在烧伤处浇酱油等光是想想就觉得恐怖的治疗方法。事实上，据说有许多人因为盐对伤口的摩擦渗透而感到疼痛，以致昏厥。

虽然其中一些治疗方法有其相应的功效，但还有一些堪称千奇百怪的处置办法。例如，将烧焦的地鼠制成粉末、或将女性阴毛烧制后与油混合、将蛋清与白粉混合后涂抹伤口。其中唯一一个看似有效的治疗方法是利用了蛋清的凝固作用，但这可能会引起破伤风，因为生鸡蛋中含有许多细菌。

此外，令人惊讶的是，有人建议将人粪敷在伤口上，或服用煮沸的苇毛马（编者注：黑白等毛色相混的马）血或其粪便来清除腹部的积血。在伤口上涂抹不卫生的粪便，自然要比涂抹生鸡蛋更易感染破伤风。

据说，针对刀伤进行缝合等外科手术治疗，始于西洋医术传入日本的战国时代末期。

治疗方法	**喝马粪汁等各种粗暴的治疗方法**
	在互相残杀的战斗中，受伤在所难免。尽管如此，在医疗还不发达的战国时代，治疗却相当粗暴。下文将介绍许多惊人的治疗方法。

战场上的伤口处理 战国时代，战斗中负伤的士兵所接受的治疗是非常原始的。

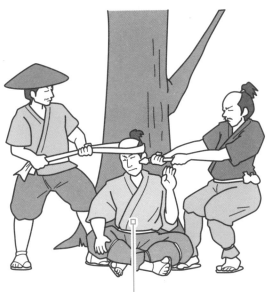

由于极度疼痛而气绝者层出不穷。

著名的粗暴治疗
证据

甘利信忠的逸话（年代不明）

为让身负铁炮之伤的米仓重继之子——彦二郎饮下马粪汁，所以自己率先饮下。

拔弹

铁炮击中伤员后，凭力气用钳子将子弹拔出。

马粪汁

作为一种治疗方法，用水将马粪煮开让伤员服用。

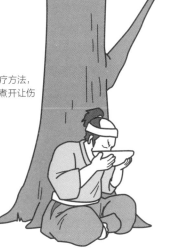

战国FILE

缝合治疗时未经麻醉

战国时代后期，西方医疗技术的传播使缝合手术成为可能。话虽如此，直到江户时代，麻醉术才被应用于治疗之中。自然，在战国时代，治疗过程中依然伴随着剧烈疼痛。

足轻们的武器和护具
都是租借或自备的

相应人物 ▷	大名	武士	足轻	雇佣兵	农民		相应时代 ▷	室町后期	战国初期	战国中期	战国后期	江户初期

❖ 从武器到粮食等作战准备全部自备

江户时代所撰写的兵法书《杂兵物语》，介绍了足轻杂兵们的心得，从中可以看出在参加合战之际，足轻们准备了各种各样的装备。

首先，是交战中不可或缺的刀等武器和护具。在电视和电影的交战场面中，由于足轻队大多都身着统一的具足，所以会令人误以为是部队供给品。然而，实际上都是各自采购而来的。

武器一般是长60厘米左右的腰刀，但没有刀的人，会把农活时使用的镰刀和耙子用作武器带上战场。此外，足轻所使用的武器因大名而异，如萨摩的岛津家允许使用竹枪作为武器，上杉谦信规定须自带长枪和耙子等。关于护具，各自也带有铠甲、笼手、护腿、阵笠等。

针对无论如何都凑不到武器和护具的人，大名为其准备了名为"御贷刀"或"御贷具足"的租借品，向其出借。

除武器和具足之外，足轻们还需要准备了许多其他装备。他们携带的主要物品包括用于建造防卫设施的柴刀和锯子、用于治疗伤口和胃痛的药品、睡觉时使用的席子和备用草鞋。若是铁炮足轻，还要加上火绳和打火石等打火工具，行军装备相当之多。

此外，正如我们在第129页所看到的，步兵们必须准备三天的食物。他们长途跋涉，若与敌人狭路相逢，便必须进行战斗。尽管如此，他们还是赌上性命，奔赴战场。

御贷具足

通过租借武器来提升足轻的战斗力

战国时代需要大量步兵。各国的君主向没有能力准备武器的人出借武器。这样一来，战场上的战斗力就有了飞跃性的提高。动荡的时代变得愈发混沌。

御贷具足包括？　御贷具足包括哪些租借物品呢？下文将介绍其具体装备。

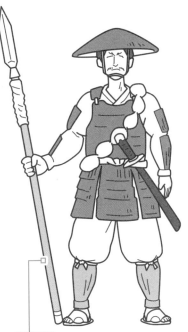

笼手

由于足轻经常参与土木作业，因此省去了手部盔甲。

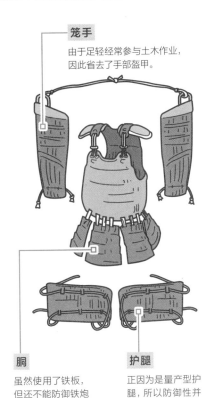

御贷枪

长度为18尺至21尺的长枪。枪尖通常为双刃。

胴

虽然使用了铁板，但还不能防御铁炮的子弹。

护腿

正因为是量产型护腿，所以防御性并不高。

战国FILE

虽防御性薄弱，但机动性超群

基层足轻的装备与其他武士的装备相比较为粗糙，防御能力也较薄弱。但是却很轻便，易于机动，因此能够确保"足轻"拥有足够的机动性。

御贷刀

用于土木作业，类似于柴刀。

自备武器	尽是些不中用的自备武器

在武器的量产体制、量产技术还未完备的战国初期，御贷具足还未出现，必须自行准备武器。让我们来看一看足轻们持何种武器进行作战。

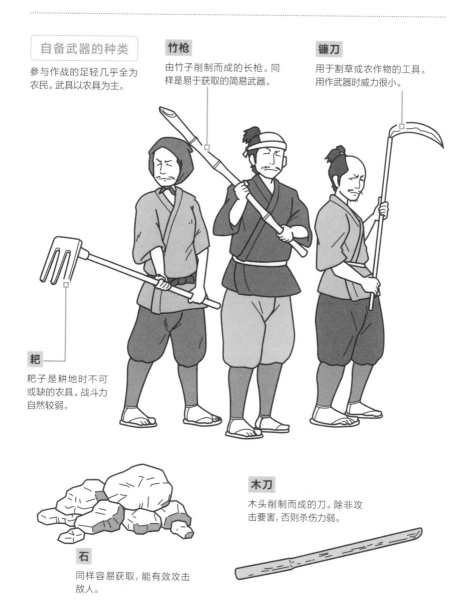

自备武器的种类

参与作战的足轻几乎全为农民。武具以农具为主。

竹枪

由竹子削制而成的长枪。同样是易于获取的简易武器。

镰刀

用于割草或农作物的工具。用作武器时威力很小。

耙

耙子是耕地时不可或缺的农具。战斗力自然较弱。

石

同样容易获取，能有效攻击敌人。

木刀

木头削制而成的刀。除非攻击要害，否则杀伤力弱。

阵笠	**战国时代的阵笠设计与大小各异**
	在电影和电视剧的交战场面中，整齐划一的头戴阵笠的足轻们令人印象深刻。然而实际上，阵笠却是由士兵各自进行准备的，因此设计和大小都各不相同。

各种各样的阵笠 自备的阵笠并无统一规格，士兵们可以按照自己的想法进行设计，用于参战。

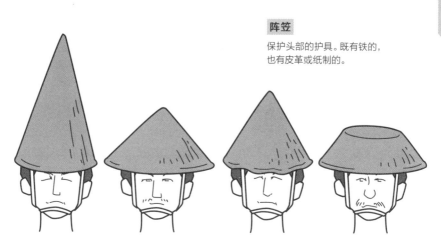

阵笠

保护头部的护具。既有铁的，也有皮革或纸制的。

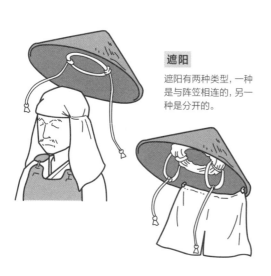

遮阳

遮阳有两种类型，一种是与阵笠相连的，另一种是分开的。

战国FILE

将阵笠用作锅？

将阵笠反过来用作锅的做法始于江户时代。所以，战国时代的足轻们参战时还需自行携带锅具。

在空余时间赌博而输掉衣服

❖ 喝酒、赌博、嫖娼，贪图享乐的士兵们

战争动辄持续数月。特别是守城战，甚至可能持续数年。彼时，在无仗可打、长期对峙的情况下，要说阵中的士兵们都有哪些消遣，那便是赌博和嫖娼。

彼时，赌博时流行使用骰子。对于随时可能战死沙场的他们来说，金钱并不是那么重要，因此他们的赌注通常是粮食、衣服、武器。据说甚至还有一些人输掉了具足和衣服，不得不赤身裸体拿着竹枪奔赴战场。此外，据说由于许多赌徒输掉了从大名家借来的御贷刀和御贷具足，导致部队最终颁布了营地禁赌的禁令。

另一方面，据说早在平安时代就已经存在嫖娼的现象了。当时是由当地的富翁等雇佣风尘女子来到营地，因其价格并非足轻、杂兵能支付得起的。但在那之后，更廉价的御阵女郎诞生了。以此为契机，嫖娼成了当时足轻们在阵中固定的娱乐活动。

成群结队做着卖春勾当的御阵女郎们，会估摸着战斗即将平息之时到达战场。但即使再怎么赚钱，她们毕竟是奔赴随时可能开战的战场，真可谓是拼上了性命。

许多商人也来到营地做生意。他们出售酒水、粮食和烟草，修理武器，充当医生，收购从敌兵手中夺来的武具。每一种商品的价格都高于市场价格，但在物资匮乏的战场上，它们的存在是值得庆幸的。

在与死亡相伴的极限状态下，他们喝酒、赌博、亲近女色。阵中宛如节日般热闹非凡。

消遣	**即使在战国时代也有闲暇时间** 战国时代，顾名思义，是战乱四起的时代。但彼时却也并不是一天到晚都在作战，当然也有空闲时间。那么闲暇之际，参战者在做些什么呢？

战场的消遣　饱食而思淫欲。战国时代的人们自然也对娱乐兴致勃勃。

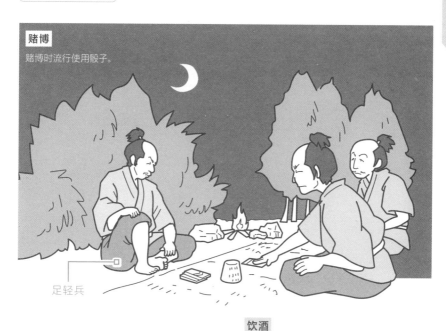

赌博

赌博时流行使用骰子。

足轻兵

嫖娼

虽然足轻们力所不能及，但上级军官却能寻欢作乐。

高级军官

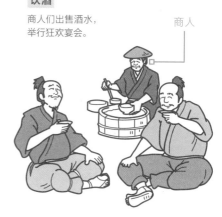

饮酒

商人们出售酒水，
举行狂欢宴会。

商人

泡温泉是治疗剑伤的最佳方法！
为武田信玄所喜爱的秘汤

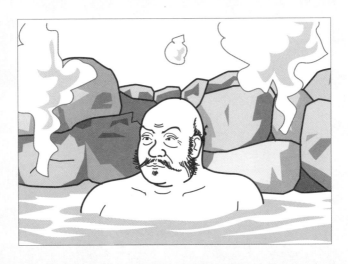

信玄公至今仍有卓越的经济效益

在战国时代，战斗中负伤的人们会使用温泉疗伤。甲斐名将武田信玄也是其中之一，据说从信玄的父亲信虎那一代开始，就在现在山梨县的下部温泉中沐浴疗伤。此外，还有20多处名为"信玄之秘汤"的温泉分布在山梨、长野县。因甲斐国地处山岳地带，故有许多温泉，但若有如此之多的温泉声称与信玄有渊源，可能言过其实了，其中有些温泉实际上与其完全无关。话虽如此，"信玄之秘汤"这一标语沿用至今，信玄拉动了各地的温泉需求。也许这就是山梨县的人们至今仍尊崇信玄为"信玄公"的原因。

第三章

地下工作
与战后礼法

战国时代，胜利即正义。正因为使用正攻法时伤亡惨重，所以地下工作是不可或缺的。本章将详细介绍地下工作和不同于其他时代的战后"礼法"。

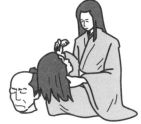
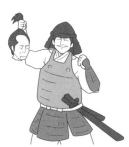

战国时代的外交战略
血腥不堪

❖ **联姻与人质交换
是缔结同盟的担保**

在敌人的包围下，战国大名依靠联盟来保卫自己的国家、扩大自己的领土，与利害一致的他国建立共同战线。这一战略在多数情况下，是以婚姻和人质为担保的。

甲斐的武田家、相模的北条家、骏河的今川家所组成的甲相骏三国同盟是其中最著名的同盟之一。在此同盟中，武田家的公主嫁给了北条家，北条家的公主嫁给了今川家，而今川的公主嫁给了武田家。公主们虽以正妻的身份嫁入同盟国，但实则为人质，如果娘家一旦背叛夫家，便将被毫不留情地处死。顺便说一下，今川家于桶狭间之战开始衰落，而甲相骏三国同盟也因武田家背叛了落魄的今川家而瓦解。彼时，北条家仍将武田家的公主平安送还，可谓是一个特例。此外，这种与邻国结盟以巩固后方防御的做法被称为近国同盟。

相对于上述同盟，还有一种远交近攻型同盟，即与远方国家联手，共同夹击邻近的敌人。织田信长与浅井家结盟以征服邻近的斋藤家就是其中一例。彼时，信长将妹妹阿市嫁给了浅井家。

一般情况下婚姻被用于对等同盟。但另一方面，弱国为表对大国恭顺，或家臣为表忠心，会向强国或领主交出人质作为担保。人质主要包括孩子、妻子、父母等至亲之人。众所周知，德川家康从6岁至19岁一直是织田家和今川家的人质。

强化同盟国关系的另一种方式是以收养为担保。由于长子会继承家业，因此被收养的往往是次子或三子。在任何情况下，毫无疑问，血亲是大名和武将家中强有力的政治棋子。

同盟

与利害一致的势力建立共同战线

为维护领地和平、侵略其他国家，战国大名们互相结成军事同盟。这是为在弱肉强食的时代中生存下来的必要之策，也可称之为战国时代的"战术"。

近国同盟

地理位置相邻的国家之间结成的同盟。通过组成联军提高自身的军事力量。

著名的近国同盟

甲相骏三国同盟（1554年）

甲斐的武田信玄、相模的北条氏康、骏河的今川义元三家携手组成的三国同盟。

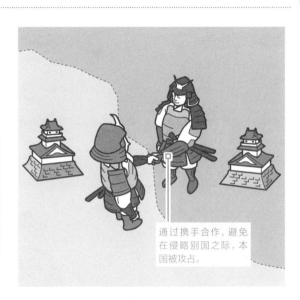

通过携手合作，避免在侵略别国之际，本国被攻占。

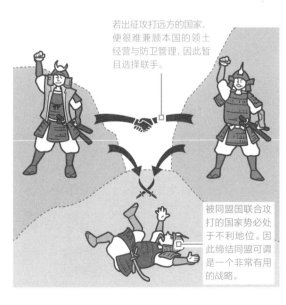

若出征攻打远方的国家，便很难兼顾本国的领土经营与防卫管理，因此暂且选择联手。

远交近攻

由地理位置相距较远的国家之间组成的同盟，以联手攻打周边国家为目的。

被同盟国联合攻打的国家势必处于不利地位。因此缔结同盟可谓是一个非常有用的战略。

著名的远交近攻事件

第一次围攻信长（1570年）

因武田信玄、朝仓义景和浅井长政等人联手围攻织田信长而闻名。

被战国大名用作棋子的女儿们

大名的女儿们沦为结盟的担保。她们被迫嫁入同盟诸国，成为政治交易的筹码。女性们也在为巩固同盟关系而战斗。

政治联姻的模式

政治联姻的模式主要分为三类。大名的女儿沦为政治工具。

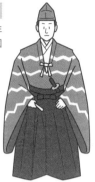

邻国的年轻君主

将公主嫁给友国的年轻君主，以强化两国关系。

大名的公主

不能自主决定自己的结婚对象。

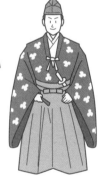

优秀的家臣

将女儿嫁给优秀的家臣，以强化主从关系。

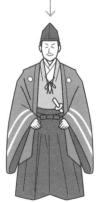

敌国大名

将女儿嫁入敌国，以保证同盟关系。

战国FILE

将儿子过继给别国做养子！

沦为政治工具并不只是大名女儿们的专利。有时为加强两国之间的关系或夺取国家政权而将儿子过继给对方做养子。

人质

互换人质是为保证对方忠诚

战国时代，随时可能遭人背叛。为避免这种情况，大名要求其盟友或家臣提供人质作为担保。按照惯例，与之有血缘关系等至亲之人要做好成为人质的准备。

人质的类型

包括妻子、父母和儿子在内的许多家庭成员都沦为人质。

母亲 人质

为强化同盟，甚至将自己的生母用作政治棋子。

战国大名

除利用自己的家人来加强与其他国家的关系外，出于政治目的，还令他们充当谍报员。

人质

侧室

侧室由于家庭地位较低，所以不会成为人质。

庶子

即使身为侧室之子，依然会沦为人质。

人质

人质

正室

为抬高对方身价，甚至连正室都可能沦为人质!

嫡子

在重要同盟之际，也会派出嫡子充当人质以做担保。

column 是家人，也是政治武器

战国大名的家人或嫁入其他家族、或被领养、亦或是被派作人质，不仅保证了同盟关系，还在其他家族中充当了情报员的角色。战国大名的家人既是政治工具，也是武器。

无所不用其极的
战国时代的间谍活动

相应人物 ▷	大名	武士	足轻	雇佣兵	农民		相应时代 ▷	室町后期	战国初期	战国中期	战国后期	江户初期

❖ **为得到其他国家的情报
而收买忍者和商人**

俗话说，"得情报者得天下"。从古至今，为了取得战争胜利，首先获得对手的准确情报是至关重要的。在战败即死亡的战国时代，比现代更注重收集敌国的情报。

了解敌国情报的最有效手段是间谍活动。因此大名们选择重用忍者。

忍者本是一股独立势力，从属于地侍集团，但受诏于附近大名，进行间谍活动。

另外，"忍者"一词直至现代才得以普及，当时不同的地区、不同的雇主，对忍者也有不同的称呼。

有代表性的忍者集团包括德川家康所重用的伊贺者与甲贺者、效力于北条家的风魔小太郎所带领的乱波、效力于武田家的透破、效力于上杉家的轩猿、伊达政宗组织而成的黑脛巾组等。

他们的间谍活动是通过假扮农民和商人进行的，有些间谍还在敌国娶妻生子，父子2代、3代继续进行间谍活动。

除忍者之外，商人对间谍活动来说亦是不可或缺的角色。在人们的印象中，商人就是开店做生意的，但当时的商人多为巡游各国的行商，大多精通各国内情。借此，商人便向大名提供相关国家的情报，以换取独家销售权。

各大名还通过其他各种各样的方法获取他国情报。例如，巫女、山伏、高野圣（编者注：是指云游各地的修行僧）等人物也像商人一样游走于全国，因此武田信玄和上杉谦信也从他们手中获得了各国内情、地理、大名和家臣团能力等重要情报。

间谍活动

情报即生命，战国时代的间谍战

即使在和平时期，战国大名依然会收集各色情报。其中，忍者是最著名的间谍人员，除此之外，商人、巫女等人也承担了情报收集的任务。

间谍活动的中坚人物 为了在战国时代谋生存，大名需要间谍。

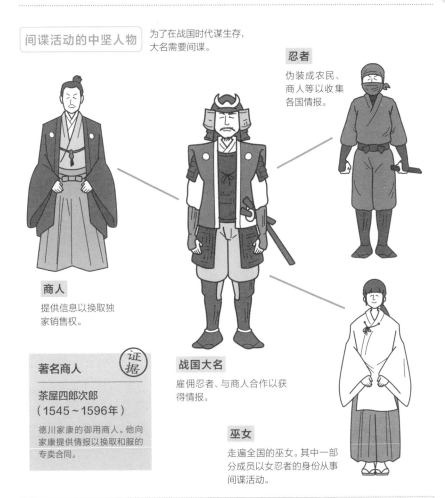

忍者
伪装成农民、商人等以收集各国情报。

商人
提供信息以换取独家销售权。

著名商人 证据

茶屋四郎次郎
（1545~1596年）
德川家康的御用商人。他向家康提供情报以换取和服的专卖合同。

战国大名
雇佣忍者、与商人合作以获得情报。

巫女
走遍全国的巫女。其中一部分成员以女忍者的身份从事间谍活动。

column 伪装成僧侣的忍者

据说，日本的中国地区的霸者毛利元就非常善于利用忍者进行间谍活动。除了被称为"世鬼一族"的忍者集团之外，还有一个名为"座头众"的忍者集团。"座头"是指盲人，表面上打扮成僧侣模样。

战国时代的政治阴谋

相应人物 ▷	大名	武士	足轻	雇佣兵	农民	相应时代 ▷	室町后期	战国初期	战国中期	战国后期	江户初期

◆ **叛变与对敌实施诱导**
将引导战斗走向胜利

迅速分析从忍者和商人处收集到的敌国情报，并将其用于各种调略活动。例如，若暴君引起家臣的不满，情报提供者便会去游说家臣们叛变。同时，也会以高薪高职为诱饵，拉拢优秀的武将。若武将不同意，便通过散布谣言、孤立对方武将来挑起内乱。

此外，在战前的情报战中，误导潜入本国的敌方忍者，令其获取假情报，或向敌阵传播假情报，为自己的军队创造有利局势，也是十分重要的。

日本的中国地方霸者毛利元就可谓是战国大名中的谍报战专家之一。在严岛战役中，元就发动了各种情报战，颠覆了其与对手之间压倒性的战斗力差距。战前，他散布谣言声称其重臣涉嫌叛国，企图削弱敌军。在交战中，他又散布情报声称毛利方出现了叛徒，成功地引诱敌军出动。最终，他颠覆了对手相较于自己五倍之多的压倒性兵力优势，赢得了战斗的胜利。

此外，相模北条家的第二代家长氏纲也在扩大势力之际，以城主的宝座和广大的领土为诱饵使敌方重臣倒戈。

在1600年的关原之战中，德川家康所率的东军通过散布"攻打石田三成的居城——佐和山城"的虚假情报，将蹲守于城中的西军诱至关原。家康将敌人卷入自己所擅长的野战中，借此占据了战争的有利地位，在短时间内取得了战争的胜利。

以上所述调略活动的成功范例，可谓是如实地彰显出了谍报战的重要性。

不战而屈人之兵

调略活动

战国大名希望通过情报工作能令敌方内部产生矛盾，从而不战而胜，于是便千方百计地展开调略活动。

内应

指内部人员里通外国，也被称为内奸。

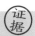

著名的内应 证据

高轮原之战（1524年）

在此战役中，北条氏纲诱使扇谷上杉家的家臣太田资高反戈，攻陷了江户城。

用甜言蜜语诱惑敌国重臣，扳倒敌国领主。在战国时期，之所以有诸多家臣叛变或谋反，往往是因为他们与敌国里应外合。

离间

是一种搅乱战术，从中挑拨，疏远原本和睦的关系。

著名的离间计 证据

毛利元就的离间之计（1555年）

毛利元就散布谣言，致使陶晴贤诛杀其重臣江良房荣。陶家就此衰落。

此战略是通过散布敌对领主与其家臣的虚假谣言，以挑拨二者之间原本坚不可摧的和睦关系。家臣折损，意味着国家本身的实力将受到重创，为敌国发动进攻创造了一个突破口。

流言

散布毫无根据的谣传与谎言。也被称为谣言。

著名的流言之计 证据

关原之战（1600年）

德川家康向西军散布假情报，导致石田三成战败于关原。

向敌人散布虚假情报，使其"自取灭亡"。方法包括向敌人领地射放矢文或利用忍者散布谣言。

狼烟接力传递信息，
竟也迅速非常

相应人物 ▷	大名	武士	足轻	雇佣兵	农民		相应时代 ▷	室町后期	战国初期	战国中期	战国后期	江户初期

❖ 用狼烟构建连接支城的 情报网

战国时代没有电话和电子邮件，大名们是如何传达信息的呢？

一般情况下，使者用快马传递书信和情报。但是当时的马匹与如今的纯种马不同，个头小、腿短，据说时速最多只有30～40千米。不适合用于传递战争形势等紧急情报。

狼烟是最有效的快速通信手段。狼烟虽不能传达复杂的信息，但可通过其不同的颜色和燃放时间，将信息迅速而准确地传递给本城。战国大名领内除了设有作为大本营的本城外，还包括许多由其族人和重臣担任城主的支城，以及本城和支城之间的小规模城堡。这些城堡被有效地安置在一起，构建了一个信息传输网络。

此外，小规模的城堡中有负责守卫国境的"边境之城"，地处重要中转地的"连接之城"，以及为城际联络而设置的"通信之城"。据说为了保证从远处也能看到燃起的狼烟，这些城堡被建在了尽可能高的位置。

据说，武田信玄一直热衷于建立狼烟信息网络。他的对手上杉谦信向川中岛挺进的消息，仅用了两个小时就传到了信玄处。而川中岛附近的信浓海津城距甲斐踯躅崎馆（本城）足有约160千米，由此可见通过狼烟进行信息传递的有效性和迅捷性。

此外，大风天不能使用狼烟，因此在大风天，人们使用钟、太鼓、海螺号角等来传达声音信息。在烟不可见的夜间，还使用火来传递信息。

信息传递

迅速传递信息是制胜的关键

当然，在战国时代，还没有电子邮件或手机这样的通信手段。那么当时构建了怎样的信息传递系统呢？显然，这与全日本多达5万座的城堡数量有关。

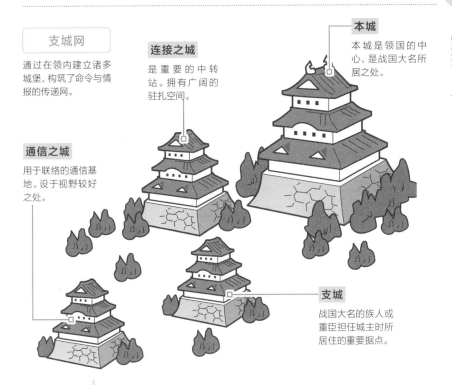

支城网

通过在领内建立诸多城堡，构筑了命令与情报的传递网。

连接之城

是重要的中转站。拥有广阔的驻扎空间。

本城

本城是领国的中心，是战国大名所居之处。

通信之城

用于联络的通信基地。设于视野较好之处。

支城

战国大名的族人或重臣担任城主时所居住的重要据点。

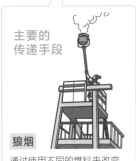

主要的传递手段

狼烟

通过使用不同的燃料来改变烟的颜色，借此发送信号。

其他的信息传递手段

除了使用狼烟这一种接力形式以外，同时还派遣使者来传递信息。有时也会采取狗或鸽子传书的通信方法。

使者 **犬** **鸽子**

十分草率地处理
战死者遗体

| 相应人物 ▷ | 大名 | 武士 | 足轻 | 雇佣兵 | 农民 | | 相应时代 ▷ | 室町后期 | 战国初期 | 战国中期 | 战国后期 | 江户初期 |

◆ 剥去尸体所有武具 并将其一次性处理

在一场重大战役中，伤亡人数是无法估量的。据说在大坂夏之阵中，丰臣军在德川军的猛攻下，阵亡人数多达2万。

几十个人的尸体可以由上级统一回收，但几百或几千个人的尸体就很难由上级一一回收。

在两军撤退后，战场上残留的大量尸体往往由当地实力雄厚的商人负责清理。此时的报酬就是尸体所穿的武具。当时彼此心照不宣的规矩便是，战死者携带的任何有价值的物品都可以视为处理尸体的报酬。收集到的武具会在修复过后进行售卖，尸体则被掩埋在大坑中，无论敌我。

在没有组织处理尸体的情况下，附近的农民会聚集起来，剥去战死者的武具和衣服。这样做是为了补贴生计，弥补田地被糟蹋的损失。被剥光的全裸遗体被弃之不顾，沦为野兽的饵食，亦是稀松平常。幸运的是，日本的土壤酸度很高，所以这些被放置的、残食的尸体可以相对迅速地被分解。

此外，据说在遗体处理简单而粗暴的战国时代，德川家康对死者的处理却很是得当。在关原之战和本节开头提到的大坂夏之阵中，家康命人在当天清扫战场，并厚葬遗体，无论敌我。

说点题外话，据说日语中"葬"的语源是"放"。日本自古以来就有将遗体丢入河中或扔至山野的习惯，所以这种战后处理遗体的方式也就没什么可奇怪的了。

尸体处理

如何处理战场上遗留的尸体？

战时死亡如影随形，那么该如何处理战场上遗留的尸体呢？下文将介绍处理尸体的种种方法以及负责处理尸体的人们。

尸体处理的分类　尸体处理有很多种方式。

沉入沼泽

利用多湿地这一日本独特的地理特征，将尸体沉入沼泽。

冲入河中

有时将尸体抬至附近河边，将尸体冲走。

置之不理

日语中"葬"的语源是"放"，意为置之不理，任其沦为乌鸦的饵食。

埋入土中

到了战国时代后期，实行挖坑厚葬。

黑锹组

尸体处理由名为黑锹组的土木工人负责。

战败的代价
不仅是被没收领土

相应人物 ▷	大名	武士	足轻	雇佣兵	农民		相应时代 ▷	室町后期	战国初期	战国中期	战国后期	江户初期

❖ 等待败军之将的
悲惨结局

　　等待战败大名及其下属将领的将是悲惨的命运。

　　第一种情况是战死。在这种情况下，战士战斗到最后一刻，直至被敌人杀死。若是大名或著名武将，则将被砍下头颅，送至敌人本国，以作为将其斩首的证据，并随后将其枭首示众。

　　第二种情况是自尽。许多大名和武将在走投无路、濒临战败之际，会选择死亡，而非被敌人俘虏。这是源于当时宁死不屈的审美意识。为避免战场上敌人偷走其首级，大名或武将命其部下在其自尽后，砍下他们的头颅，送回本国。此外，在多场守城战中，城主和重要武将以切腹自尽的方式换取了士兵们生的可能。

　　第三种情况是被敌人俘虏。此时，俘虏的命运就掌握在了敌人手

中。他们往往被判处斩首或流放，但也有人选择臣服、服务于敌国大名。事实上，四国的长宗我部元亲在战败后誓从于秀吉，并只留有土佐一国。

　　还有一种情况是将士企图从战场逃走，立誓要东山再起。北信浓的猛将村上义清败给武田信玄后，受助于上杉谦信逃至越后，被奉为客将。然而，这只是其中一个幸运的例子，许多败军之将在逃跑之际会遭到追杀。

　　所谓追杀败走武士，是指敌方足轻杂兵或附近农民猎杀战败士兵，并夺取他们的武具和财物。特别是农民，为了一泄出地被糟蹋之愤，他们执拗地追赶着这些战败之兵。

战败

考察战败者的下场

战争总是伴随着两种结果，即"胜利"与"失败"。胜者便可开疆扩土、积累财富，那么失败者又将面临怎样的结局呢？下文将考察战国时代的"战败之礼法"。

败者的命运	等待战败者的残酷命运包括以下几种。

求和

以割让部分领土为条件求和投降。

提供人质

在作战仍有余力而选择投降的情况下，交出人质而后停战。

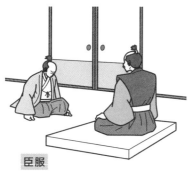

臣服

臣服于敌将。加入敌将麾下以保住一命。

流放

被流放至偏远地区，不得不在监视下过着流亡生活。

column 战国时代的胜败主要取决于"协商"

战国时代，开城投降大多是基于两军协商的结果，但也发生过残忍的屠城事件。其中最令人发指的便是1585年伊达政宗发起的"小手森城屠城"。

战死

在某些情况下，战争以敌将之死而告终

战败的士兵们有时能幸运地活下来，但在最坏的情况下，战败而亡的士兵也不在少数。在他们临死之际，又将面对怎样的一幅场景呢？

战死的各种情形

下文总结了阵亡、自尽、处刑等败者之死的相关事例。

著名的阵亡事例 （证据）

冲田畷之战（1584年）

在此战役中，素有"肥前之熊"之称、被尊为九州最强的龙造寺隆信惨遭斩首。

阵亡

总大将战死于沙场，此时战败已为定数。

自尽

彼时，阵亡代表耻辱，所以便选择在死于敌兵刀下之前自尽。

战国FILE

鲜有大将阵亡？

事实上，战国大名战死于沙场的情况并不多见。一方面是因为他们本就不在前线作战，而是身居后方。另一方面是因为当他们看到局势恶化时，便会以手下为挡箭牌，迅速撤退。

追杀败走武士

袭击残兵败将的农民们

即使免于战死或未被生擒，但直至返回领国之前依然不能掉以轻心，因为仍有被敌方杂兵和农民"追杀"的危险。残兵败将的整个撤退过程笼罩在对死亡的恐惧之下。

农民们的复仇

农民们心怀田地被毁的愤恨，企图杀死残兵败将。

残兵败将

即使躲过了敌兵，撤退大戏却并未杀青，仍不能掉以轻心。

著名的追杀事件

证据

明智光秀之死（1582年）

明智光秀因谋反、背叛织田信长而闻名，终因被追杀而殒命。

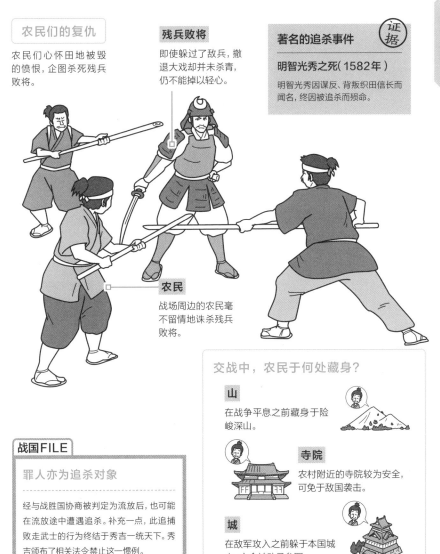

残兵败将

农民

战场周边的农民毫不留情地诛杀残兵败将。

交战中，农民于何处藏身？

山

在战争平息之前藏身于险峻深山。

寺院

农村附近的寺院较为安全，可免于敌国袭击。

城

在敌军攻入之前躲于本国城内，亦会被动员参军。

战国FILE

罪人亦为追杀对象

经与战胜国协商被判定为流放后，也可能在流放途中遭遇追杀。补充一点，此追捕败走武士的行为终结于秀吉一统天下。秀吉颁布了相关法令禁止这一惯例。

犒赏勇者的
战后表彰仪式

❖ **取敌军大将之首级即为一等功，对各种各样的战功进行评估**

　　根据首级检查的结果确定战功后，接下来便是论功行赏。

　　论功行赏是指在列席的家臣面前，从战功最高的人开始依次授予恩赏的仪式。

　　最高战功为取敌方大将之首级。其次是"一番首"（即最先取下敌军首级），之后依次是"二番首"、"手持采配的武将之首"、以及"三番首"。

　　除此之外，战功还包括冲入敌阵后最先与敌军武将长枪相向的"第一枪"、最先与敌军拔刀交锋的"第一太刀"、对"第一枪"进行支援的"枪下之功名"、使用长枪支援己方的"枪胁之功名"。在己方撤退之际，守卫军队最后方的"殿后之功"、协助负伤战友撤退的"帮扶伤员脱身之功"、诛杀众多败走敌军的"崩际之功名"等也是论功行赏的对象。此外，若因壮烈战死而被封为"败死之功"，则不仅是死者本人，连其族人也将受到极大的褒奖。如上所述，战功可谓是被细分为各种类型。

　　立下如此战功的家臣又将获得何等恩赏呢？最基本的赏赐是领地，也就是将作战中从敌国手中夺得的土地作为知行地分给家臣。此外，大名有时也将自己的爱刀或爱马，以及表彰状等赐予家臣。所谓表彰状，是君主褒奖、赞赏其家臣的文书，通常因其所代表的无上荣誉而被家臣视为传家之宝。除此之外，大名也会向家臣赠送阵羽织或茶具，以示恩赏。

第一之功名

一等奖始于战国时代

论功行赏之际，最高战功为取敌将之首级，其次为第一之功名。在交战中率先进攻，足以彰显出战士视死如归般的勇敢，这也是论功行赏为何如此重视"第一"的缘由。

主要的第一之功名 论功行赏之际包含众多"第一"之功名，需逐一进行评估。

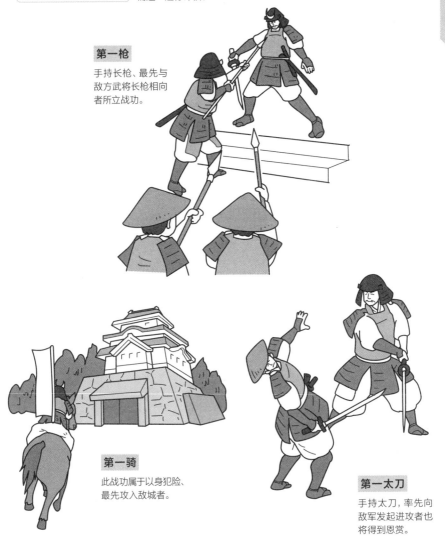

第一枪

手持长枪、最先与敌方武将长枪相向者所立战功。

第一骑

此战功属于以身犯险、最先攻入敌城者。

第一太刀

手持太刀，率先向敌军发起进攻者也将得到恩赏。

撤退时的行为也是论功行赏的对象

不仅是进攻之际，撤退之际也可论功行赏。与第一之功名的评价标准相同，只有临危不惧才是建功立业的捷径。

危险与功名

战争中危险如影随形。作战中最出类拔萃者才能出人头地。

殿后之功

撤退之际留守军队最后方，掩护战友撤退者有功。

败死之功

倘若壮烈牺牲，不仅是死者本人，连其族人也将受到极大的褒奖。

**帮扶伤员
脱身之功**

协助因负伤而动弹不得的战友撤退者有功。

column 足轻即使夺得"第一"也未被认可

拥有武士以上的身份才可论功行赏，足轻等杂兵无论立下何等功劳，皆不可参与战功评定。此外，若大将级别取得"第一之功"，则将被视为夺取了其家臣的功劳，反而须接受处罚。

恩赏

战功经认定后的赏赐

参战者将论功行赏，甚至许多武士都是为了此恩赏而战，借此获得地位、名誉和金钱。

恩赏的种类　大名将土地和其他贵重物品赐予立下战功者。

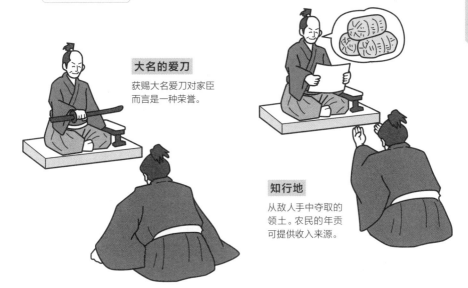

大名的爱刀
获赐大名爱刀对家臣而言是一种荣誉。

知行地
从敌人手中夺取的领土。农民的年贡可提供收入来源。

其他恩赏

感状
来自大名的表彰状，其上写有知行地加增等信息。

阵羽织
阵羽织是威严的象征，因代表家族的名誉而被视若珍宝。

茶器
战国时代茶器价格高涨，有些甚至价值连城。

战胜国的士兵们
可以强取豪夺

相应人物 ▷	大名	武士	足轻	雇佣兵	农民		相应时代 ▷	室町后期	战国初期	战国中期	战国后期	江户初期

❖ **大名所默认的掠夺行为**
曾是战争的一个组成部分

在一决雌雄的战场上，胜利者的特权是其足轻杂兵可在敌区展开掠夺。

他们糟蹋田地、私闯民宅、扫荡家畜和其他贵重物品、强奸妇女、杀害反抗者。此外，他们还绑架妇女和儿童，并将其作为奴隶出售，这些恶行对他们而言已是司空见惯。

这些在现代人看来穷凶极恶的掠夺行为，当时却真实地发生在整个国家，而且人们普遍认为"在战场上所得之物，便是自己的资产"。

许多足轻杂兵是每每开战便被派上战场的农民，他们本没理由放着重要的农活不做，而去赶赴一场生死未卜的战争。尽管如此，他们还是选择带着自备的武具参战，其目的是通过掠夺谋取暴利。当时人口买卖的市价相当于现在的30万日元，而农活的年收入约为140万左右，可见人口买卖可提供相当可观的收入。

此外，大名由于未能给予足轻杂兵们特别的恩赏，所以为了提高他们的斗志，一般都会纵容这种掠夺行为。其中有些大名甚至鼓励这些掠夺行径，有记录显示，上杉谦信在其攻陷的城中开设有人口贩卖市场。

此外，织田信长禁止一切掠夺。信长所下达的通告被称为"一分钱切"，意为即使偷了一分钱，也将被毫不留情地斩首。信长既已君临天下，故向国内外明示其国家建设的方针。

掠夺

只要打胜仗便可为所欲为的可怕惯例

战局已定后，大名纵容士兵们在敌地的抢夺行径，以作为对他们的恩赏。士兵们袭击战场附近的村落，洗劫农作物、家畜与家财。这种行为被称为"掠夺"。

掠夺之乱象

洗劫、强奸、放火……
战败国瞬间沦为法外之地。

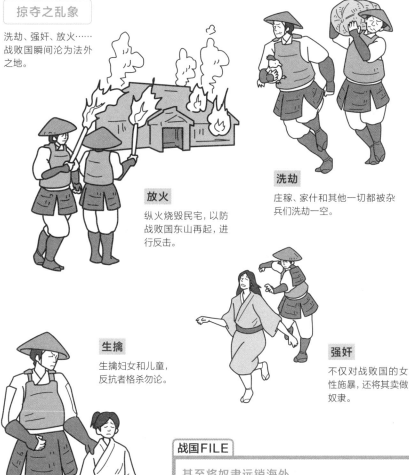

放火

纵火烧毁民宅，以防战败国东山再起，进行反击。

洗劫

庄稼、家什和其他一切都被杂兵们洗劫一空。

生擒

生擒妇女和儿童，反抗者格杀勿论。

强奸

不仅对战败国的女性施暴，还将其卖做奴隶。

战国FILE

甚至将奴隶远销海外

杂兵们强取豪夺之际，不仅将农作物洗劫一空，同时还生擒妇女和儿童。据说通过有交易往来的葡萄牙，他们甚至将一些奴隶卖至泰国、柬埔寨乃至欧洲各国。

令对手德川家康都赞不绝口的
木村重成的绝美牺牲

首级检查之际芳香弥漫

木村重成是丰臣秀次的家老木村重兹之子。他容姿端丽，被称为战国第一美男，却英年早逝，战死于1615年的大坂夏之阵，年仅23岁。在战国时代，一军之将战死沙场不足为奇，但重成的牺牲之姿明显异于他人。当他的首级被送至敌方总大将德川家康手中时，重成的头发经焚香散发出芬芳的香气。家康道："虽说是5月初，却没有一丝恶臭，发间香气弥漫，可谓是勇者的优良嗜好"，说罢还令家臣们闻其发香。重成不仅容姿俊美，甚至连牺牲之姿也堪称绝美。

战国时代的人们
与生活方式

餐食

教育

娱乐

时尚

性风俗

前面几章主要介绍了战国时代的战之"礼法"，但接下来，重点略有变化。和平时期的人们是如何生活的呢？让我们来看看他们的食物、时尚与娱乐。

战国时代的人们

言及战国时代，人们往往只关注于武将，但却并不了解市井百姓如何生活。
下面我们将对焦于他们的生活方式。

农民

"农民"通过耕种田地、贩卖大米和蔬菜等收
成来维持生计。在农闲期，他们也做些副业，
比如在山上烧炭、砍柴、采铁矿砂等。

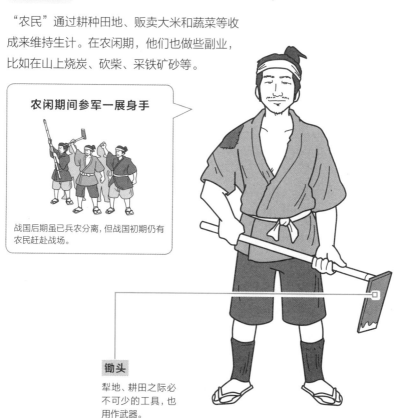

农闲期间参军一展身手

战国后期虽已兵农分离，但战国初期仍有
农民赶赴战场。

锄头

犁地、耕田之际必
不可少的工具，也
用作武器。

商人

业务广泛，包括食品业、生活杂货销售和金融业等。一些商人为大名效力，收集各国情报、采购武器。

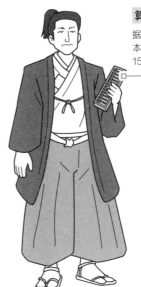

提供战地服务

战场上的物资往往供不应求。商人们冒着生命危险在阵地上做生意。

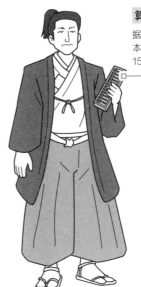

算盘

据史料记载，日本的盘算出现于1570年左右。

番匠

建造寺庙与房屋的工匠。等同于现代的"木匠"，在镰仓时期至战国时期被称为番匠。对于城堡与城市建设来说不可或缺。

居住于城下町

番匠对于城市建设来说不可或缺，享有免除部分税收的优待。

木槌

除木槌外，还使用凿子和锯子，木工技艺高超。

石切

切割、加工石材以制作建材和工具的工匠。由于城郭建设和土木工程方面的需求量增大，因此许多石切为战国大名所雇佣。

石切凿

沿用至今的、切割石头之际必不可少的工具。

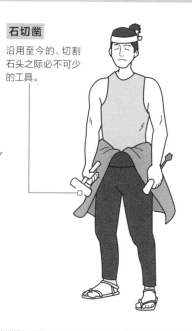

石材加工工艺为天下一品！

制造对象广泛，除城堡的石墙之外，还包括石桥、庭石、石灯笼、洗手盆、石臼等。

锻冶

除武士们的武器和护具，还负责制造包括农民的农具在内的各种铁制品。著名的锻冶师受雇于大名，负责刀、甲胄和铁炮等工具的大量生产。

槌

槌用于精炼金属。由于其很重，所以使用时对体力要求很高。

随着时代的进步而细化

战国时代，锻冶根据品目得以进一步专业化、细分化，包括刀锻冶、铁炮锻冶和野锻冶（农具锻冶）等不同种类。

兵法者

"兵法者"以教授与武器相关的专业知识和技能为生。其中一些著名的兵法者是大名和将军的指导员。

武士们的武艺教师

武艺高超的兵法者可从大名处得到封赏。只是据说俸禄并不高。

刀

在身份制度还未确立的战国时代，平民也可持刀。

鹰匠

鹰匠以放鹰捕猎的传统狩猎方式为生。驯服、训练一只野生鹰需要数年时间，因此需要很高水平的专业技术。

鹰

除了鹰之外，隼和鹫等鸟类也是训练对象。

为武将们所喜爱的猎鹰

织田信长、德川家康等人喜爱猎鹰。彼时，鹰匠受雇于有权有势的武将们。

从衣食住行到性风俗
战国时代的生活方式

战国时代的百姓并不是常年笼罩在战火中，他们也拥有平静的日常生活。这个时代的人们平时究竟是如何生活的呢？

战国大名的宅邸

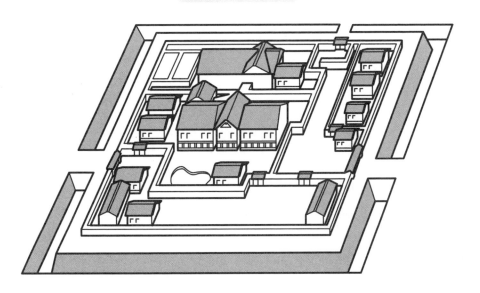

建于城郭的战国大名豪宅

战国大名所居住的宅邸被称为大名屋敷。宅邸的周围筑有泥墙以提高防御力，进门后设有名为"远侍"的岗哨，由警备武士在此待命。居馆与其前方是公共区域，设有"主殿"，用以会见访问者。与此相对，里侧是战国大名的生活区域，设有卧室和私人区域供其与妻儿共度时光。此外，其独特之处在于呈嵌入式建于城中。

战国时代的教育

大名之子在禅寺接受教育

许多武将自小就习得了各种文化知识。当时虽然没有学校，但是取而代之的是禅宗的寺院。据说他们将在此地进行为期数年的学习。

除读写外，还须学习日本或中国的古典文学。

米

以玄米和赤米为主，早晚两次共食用5合米。

武士的餐食

用餐次数虽少，但营养无可挑剔。

战国时代一般为"一日两餐"。主食为玄米，配菜为鱼干、禽类、煮蔬菜等。由于当时大豆很贵，所以多选用糙味噌做汤。

武士的爱好

围棋

为武家和庶民所喜爱的娱乐。武田信玄等武将也喜欢下围棋。

蹴鞠

蹴鞠在贵族之间很受欢迎。也在武士之间得以迅速普及。

猎鸟

在交战的间隙进入山中，用铁炮射击山鸠和野鸡等禽类。

战国时代的婚礼

比现代婚礼时间长！
为期三天的结婚仪式

大名之间的联姻是同盟强化的标志。大名为昭告众人而组织了盛大的迎亲队伍。婚礼为期3天，前两天两人均身穿白色衣装。第3天，新郎新娘则进行"换装"，改穿彩色图案的衣服。

婚礼现场

陪嫁的侍女
室内只有新郎新娘的贴身侍者，没有来宾出席。

新郎新娘
新娘居于下座，新郎居于上座，两人微斜对坐。

武家的时尚

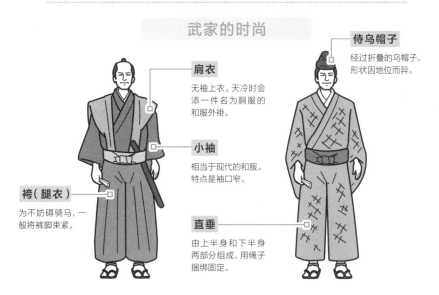

肩衣
无袖上衣。天冷时会添一件名为胴服的和服外褂。

小袖
相当于现代的和服。特点是袖口窄。

袴（腿衣）
为不妨碍骑马，一般将裤脚束紧。

侍乌帽子
经过折叠的乌帽子。形状因地位而异。

直垂
由上半身和下半身两部分组成，用绳子捆绑固定。

武士的私服

轻装风格。用名为"肩衣"的无袖上衣配上相当于现代和服的"小袖"，再配上"袴"。

武士的礼服

礼服风格。用名为"直垂"的和服搭配"侍乌帽子"。"侍乌帽子"被视为武士的象征。

武家女儿的妆发

剃眉毛、染黑牙齿等
平安时代的公家风格

女性从8岁左右开始给牙齿化妆，即用铁浆将牙齿染黑。此外，14岁左右剃眉后，开始以墨画眉。发型一般是垂发，很少换发型。

以墨画眉
剃眉妆始于平安时代的公家。以墨画眉。

垂发
将及脚长发用发绳绑于肩膀附近。

铁浆
第一次将牙齿染黑之际，将举行"涂铁浆仪式"。

战国时代的性风俗

卖春业以城市为中心
呈现出繁荣盛况

风尘女子分为很多种，包括在市内的小巷子里开设简陋店铺做生意的"青楼女子"、站在街角招揽客人的"站街女"、跳舞卖艺又卖身的"白拍子"等。

青楼女子
开店的"青楼女子"比"站街女"便宜。

战国时代的嗜好品

战国武将们津津乐道
的烟草丝

烟草于战国时代传入日本。以独眼龙而闻名的大名伊达政宗极其喜爱烟草。据说他早上起床后总是要抽上一支，到就寝为止一日要抽上5支。

烟草
战国时代，抽烟时须将烟草丝装入烟管中。

战国史年表

西历	和历	历史事件
1467	应仁元年	细川胜元与山名宗全等人发起"应仁之乱"。
1493	明应二年	北条早云攻下堀越御所，征服伊豆。
1500	明应九年	北条早云攻打小田原城，驱逐大森藤赖。
1513	永正十年	室町幕府第10代将军足利义稙逃至近江。
1519	永正十六年	北条早云病死于韭山城。
1524	大永四年	"高轮原之乱"中北条氏纲攻陷江户城。
1534	天文三年	织田信长诞生于尾张。
1537	天文六年	丰臣秀吉诞生于尾张。
1541	天文十年	毛利元就打败尼子晴久。 武田信玄将其父信虎驱逐至骏河，取而代之成为新领主。
1542	天文十一年	德川家康诞生于三河。
1543	天文十二年	载有葡萄牙人的中国船漂至种子岛，铁炮传入日本。
1545	天文十四年	今川义元与武田信玄结盟，攻打北条氏康。
1547	天文十六年	毛利元就将家督之位让予其长子隆元。 家康成为织田家的人质。
1548	天文十七年	信长与浓姬结婚。
1549	天文十八年	"黑川崎之战"中伊集院忠朗战胜肝付兼演。
1553	天文二十二年	爆发于武田信玄与上杉谦信之间的"川中岛合战"开战。在此后的11年中，共计发生了5次战役。

1554	天文二十三年	武田信玄、北条氏康、今川义元之间确立"甲相骏三国同盟"。 秀吉效力于信长。
1555	弘治元年	毛利元就于"严岛之战"中击败陶晴贤。 在毛利元就的斡旋之下，江良房荣被陶晴贤诛杀。
1556	弘治二年	斋藤道三在"长良川之战"中败给嫡子义龙。
1557	弘治三年	家康与筑山殿结婚。毛利元就给予3子《三子教训状》。
1559	永禄二年	信长统一尾张。入京后与足利义辉会面。 上杉谦信入京，与足利义辉会面。
1560	永禄三年	信长于"桶狭间合战"中击败今川义元。 石田三成出生于近江。
1561	永禄四年	秀吉与宁宁（北政所）结婚。 武田信玄与上杉谦信爆发"第四次川中岛合战"。
1562	永禄五年	信长与家康结为"清须同盟"。
1563	永禄六年	武田信玄与北条军在松山城采用土攻法。
1565	永禄八年	松永久秀等人杀害第13代将军足利义辉。
1566	永禄九年	毛利元就于"第二次月山富田城之战"中打败尼子义久。尼子氏灭亡。
1568	永禄十一年	信长废除各国关卡。 信长进京，拥立足利义昭为将军。 武田氏从骏河湾获取食盐，对此，今川氏真下达了盐止指令。
1569	永禄十二年	信长允许路易斯·弗洛伊斯传教。
1570	元龟元年	信长与净土真宗本愿寺之间爆发"石山合战"。 "姊川之战"中织田德川联军打败浅井朝仓联军。 葡萄牙船首次于长崎进行交易。 "金崎之战"中信长败给朝仓义景。 信长被武田信玄、朝仓义景、浅井长政所包围。
1571	元龟二年	信长火烧比睿山。 毛利元就于安芸郡山城离世。 北条氏康于小田原城离世。
1572	元龟三年	"三方原合战"中武田信玄战胜家康信长联军。

1573	天正元年	武田信玄病死于信浓，信长将足利义昭驱逐出京。 室町幕府灭亡，信长剿灭朝仓义景与浅井长政。
1574	天正二年	信长平定伊势长岛的一向一揆。
1575	天正三年	"长篠·设乐原之战"中织田德川联军击溃武田胜赖。
1577	天正五年	信长平定纪伊的杂贺一揆。 秀吉开始攻打日本的中国地区。 信长成为右大臣。
1578	天正六年	上杉谦信病死于春日山城。景胜继承家督之位。 岛津义久于"耳川之战"中击败大友宗麟。
1580	天正八年	秀吉攻下毛利军的鸟取城。
1581	天正九年	秀吉包围因幡鸟取城，断城内之军粮。
1582	天正十年	秀吉以水攻攻陷备中高松城。 信长因明智光秀的反叛而在本能寺自尽。 秀吉在摄津国与山城国交界的山崎打败明智光秀。 明智光秀被追杀。 在"清洲会议"上，信忠的嫡子三法师被选为信长的后继者。 秀吉开始推行太阁检地。 信长的葬礼于大德寺举行。
1583	天正十一年	"贱岳合战"中柴田胜家败于秀吉。 秀吉打败泷川一益。 秀吉开始建造大阪城。
1584	天正十二年	织田信雄与秀吉反目，与家康联手。 秀吉批准重建比睿山延历寺。 冲田畷之战中，龙造寺隆信战败而死。 榊原康政在"小牧·长久手合战"中战胜了秀吉。 岛津氏在"岩屋城之战"中击败了高桥绍运。
1585	天正十三年	秀吉平定了根来、杂贺一揆。 秀吉推翻了长宗我部元亲，平定四国。 秀吉就任关白，改姓藤原。 在"小手森城屠城"中伊达政宗击败了大内定纲。
1586	天正十四年	岛津义久在"户次川合战"中战胜丰臣军。 秀吉成为太政大臣。 秀吉与家康讲和。
1587	天正十五年	岛津义久向秀吉投降。九州平定。 秀吉下达"伴天连追放令"（驱逐外国传教士的法令）。
1588	天正十六年	秀吉发布"刀狩令"。

1589	天正十七年	在"摺上原之战"中伊达政宗打败了芦名义广。 秀吉禁止基督教。
1590	天正十八年	伊达政宗向秀吉投降。 北条氏政、北条氏直被秀吉包围，而后投降。 秀吉一统天下。
1591	天正十九年	千利休奉秀吉之命自杀。 秀吉进行全国户口普查。
1592	文禄元年	秀吉出兵朝鲜半岛。文禄之役。
1593	文禄二年	秀吉向明使提出讲和的七个条件。 从朝鲜引入活字印刷术。
1595	文禄四年	丰臣秀次被秀吉驱逐，于高野山自尽。 秀次的族人接连被杀。
1596	庆长元年	家康成为内大臣。 秀吉于伏见会见明朝使节。和议以失败告终。 秀吉将26名基督徒钉在十字架上。
1597	庆长二年	秀吉再度进攻朝鲜半岛。庆长之役。
1598	庆长三年	秀吉于伏见城病逝。
1599	庆长四年	后阳成天皇授予已故的秀吉以丰国大明神的神号。
1600	庆长五年	石田三成举兵与家康作战于关原，但最终战败。
1603	庆长八年	家康被任命为征夷大将军。江户幕府拉开帷幕。
1609	庆长十四年	岛津家久统治琉球王国。
1614	庆长十九年	"大阪冬之阵"中，丰臣秀赖被家康包围于大阪城。
1615	庆长二十年	"大阪夏之阵"中，家康再度包围大阪城。丰臣秀赖自尽，丰臣家最终灭亡。
1616	元和二年	家康于骏府城病逝。
1636	宽永十三年	伊达政宗于仙台藩江户宅邸病逝。
1647	宽永十四年	日本最大的天主教叛乱 —— "岛原之乱"爆发。

参考文献

《你不知道！真实的战国读本》"历史的真相"研究会 著（宝岛社）

《战国史趣味指南》铃木旭 著（日本文艺社）

《学校学不到的战国史课》井泽元彦 著（PHP文库）

《充满疑问的战国史》（新人物往来社）

《图解！战国时代》"历史之谜"俱乐部 著（三笠书房）

《战国合战指南》东乡隆 著/上田信 绘（讲谈社）

《战国武将 起死回生的逆转战术》榎本秋 著（Magazine House）

《战国武将的收支决算书》迹部蛮 著（business社）

《战国武将博识事典》奈良本辰也 监修（主妇与生活社）

《从地政学来看！信长、秀吉、家康的大战略》矢部健太郎 监修（COSMIC MOOK）

《了解地理便懂阵形与作战 战国的地政学》乃至政彦 监修（Jippi Compact新书）

《战国史指南》外川淳 编著（日本实业出版社）

《武器与护具 日本篇》户田藤成 著（新纪元社）

《武士的家训》桑田忠亲 著（讲谈社学术文库）

《战国之战与武将的趣味绘事典》小和田哲男 监修/高桥信幸 著（成美堂出版）

《历史·时代小说粉丝必备【绘画讲解】杂兵足轻们的战斗》东乡隆 著/上田信 绘（讲谈社文库）

※此外，还参考了其他众多历史史料

图书在版编目（CIP）数据

冷兵器时代很冷很冷的冷知识 . 杂兵与足轻 /（日）
小和田哲男著；熊怡萱译 . -- 南京：江苏人民出版社，
2023.8

ISBN 978-7-214-28131-9

Ⅰ . ①冷… Ⅱ . ①小… ②熊… Ⅲ . ①漫画—作品集
—日本—现代 Ⅳ . ① J238.2

中国国家版本馆 CIP 数据核字（2023）第 120959 号

江苏省版权局著作权合同登记号：图字：10-2023-268 号

SENGOKU IKUSANOSAHOU supervised by Tetsuo Owada

Copyright©G.B. Co., Ltd.

All rights reserved.

Original Japanese edition published in 2018 by G.B. Co., Ltd.

Chinese translation rights arranged in China with G.B. Co., Ltd. through Digital Catapult
Inc., Tokyo.

书　　　名	冷兵器时代很冷很冷的冷知识：杂兵与足轻	
著　　　者	小和田哲男（监修）	
译　　　者	熊怡萱	
责 任 编 辑	张延安	
装 帧 设 计	末末美书	
版 式 设 计	杜广芳	
出 版 发 行	江苏人民出版社	
地　　　址	南京市湖南路 1 号 A 楼，邮编：210009	
印　　　刷	天津市新科印刷有限公司	
开　　　本	880 毫米 ×1230 毫米 1/32	
印　　　张	6	
字　　　数	64 千字	
版　　　次	2023 年 8 月第 1 版	
印　　　次	2023 年 8 月第 1 次印刷	
标 准 书 号	ISBN 978-7-214-28131-9	
定　　　价	45.00 元	

（江苏人民出版社图书凡印装错误可向承印厂调换）